名 画 再 现

清 代 山 水 画

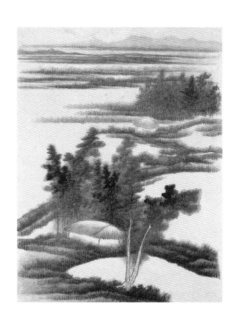

浙江人民美术出版社

图书在版编目（ＣＩＰ）数据

清代山水画 /《名画再现》编委会编. -- 杭州：
浙江人民美术出版社, 2015.5
（名画再现）
ISBN 978-7-5340-4317-8

Ⅰ.①清… Ⅱ.①名… Ⅲ.①山水画－作品集－中国
－清代 Ⅳ.①J222.49

中国版本图书馆CIP数据核字(2015)第069256号

责任编辑：杨海平
装帧设计：龚旭萍
责任校对：黄　静
责任印制：陈柏荣

文字整理：韩亚明　杨可涵
　　　　　袁　媛　吴大红
统　　筹：王武优　郑涛涛
　　　　　王诗婕　余　娇
　　　　　黄秋桃　何一远
　　　　　张腾月　刘亚丹

名画再现——清代山水画

出版发行　浙江人民美术出版社
　　　　　(杭州市体育场路347号　http://mss.zjcb.com)
经　　销　全国各地新华书店
制版印刷　浙江海虹彩色印务有限公司
版　　次　2015年5月第1版·第1次印刷
开　　本　965mm×1270mm　1/16
印　　张　6.5
印　　数　0,001-1,500
书　　号　ISBN 978-7-5340-4317-8
定　　价　80.00元
如有印装质量问题，影响阅读，请与承印厂联系调换。

图版目录

清代山水画赏鉴

 绘画发展到明清之际，文人画可谓盛极一时。文人画在发展中，虽然都以传统绘画为基础，但是对待传统的态度不一样。"摹古"与"创新"不断地斗争着，两种说法，两种画风，截然不同。

 明末至清代乾隆，约有180年的时间，杰出的文人画家在绘画的造型、笔墨以及诗词题跋等方面，经过精心的探讨，获得了一定的成就。尽管在艺术思想上，他们表现出一种消极的意趣，但在艺术技巧上，有的画家更加精练了。

 绘画创作上，革新的一派强调个性的解放，要求"陶咏乎我"，提出"借古开今"，反对陈陈相因。山水画方面，清初有弘仁、髡残、八大山人、石涛，外师造化，风格独创。尤其是八大山人和石涛，笔法恣纵，打破陈规，立意新奇，为士大夫画家的代表。

 山水画在清代较发达，这与文人的山林隐逸思想有关。这种思想，在当时既包含画家的爱国、爱好山川的感情，也包含着对人生消极的看法。蔡嘉（松原）于乾隆七年画了一幅绢本山水，在他的题诗中，典型地表明了当时一般文人的思想。诗曰："半世心情爱住山，苦遭尘梦不能闲。年来输与林中客，独抱灵根对石顽。"又如李念慈，于康熙间举博学鸿词后，遇事不适，也在一幅《幽壑清流图》中流露出"但愿身居幽谷里，赤心长与白云游"的思想。这类画题及至清末都有出现。

 清代的山水画，"四王"的势力最大，影响画坛近两个世纪。"四王"即王时敏、王鉴、王翚和王原祁。他们交游广，门生多。赞赏他们的不只是一般士大夫，更重要的是皇帝给他们以荣誉。"四王"派山水，又分为娄东与虞山两派。影响所及，又产生"小四王"与"后四王"。这一派山水画，在当时被看作"正统派"。"四王"山水画的总倾向是摹古，他们深究传统画法，表示"惟此为是"。王时敏在《西庐画跋》中赞赏王翚是"古色苍然"，"笔墨神韵，一一寻真，且仿某家则全是某家，不染一他笔，使非题款，虽善鉴者不能辨"，这叫做"摹古逼真便是佳"。王翚自己也承认，他在《清晖画跋》中说：画山水要"以元人笔墨，运宋人丘壑，而泽以唐人气韵，乃为大成"。这一派的山水画家，在这些方面，确是身体力行，他们步履古人，于临仿逼肖上边，下足了实实在在的功夫。他们有泥古之弊，但在摹古之中，也总结了前人在笔墨方面的不少经验心得，对于绘画历史遗产的整理与研究，不能说是毫无贡献。

 明末清初生长或长期居住在南京的画家，著名的有龚贤、樊圻、高岑、邹喆、吴宏、叶欣、谢荪、胡慥等，世称"金陵八家"。当时的王朝，政治极端腐败，社会黑暗，阶级矛盾、民族矛盾尖锐。他们大都隐居不仕，往来江淮一带，以书画为生。有时聚集一起，以诗酒自娱，也就在这种生活中流露其政治抱负与艺术主张。这些画家，各擅所长，能于吴门派、华亭派之外讨生活。"所惜

相传日久，积弊日滋，流为板滞甜俗，至有人谓之纱灯派，不为士林所见重"。这八家以龚贤为首，远宗董、巨，用墨深厚，独得其法。

明末清初，画史上往往将几位画家以地域相同合称之，或以志趣相近合称之，有的则自成画社，按其社名合称之。合龚贤等为"金陵八家"，就在这种风气中产生。这与合弘仁、查士标等为"海阳四家"，性质是差不多的。此外，在这个时期，与龚贤同籍的画家，尚有称"玉山十三家"者。这十三家是：潘澄、归昌世、许梦龙、沈宏先、张樾、桂琳、沈柽、张炳、徐开晋、顾宏、许琛、龚定、姚曦，他们都是昆山人，曾组织画社，称为"玉山高隐十三家"，自明末入于清初，只在一地活动，影响不大，附之以闻。

从嘉庆至清末的山水画不及前期发达，比较有名的画家，大都受"娄东""虞山"派的影响。乾隆、嘉庆间有黄易、奚冈，享有盛名。嘉庆、道光间，有丹徒张崟，字宝岩，号夕庵，山水远宗宋元，近师沈、文，得苍秀郁勃之气，时称"镇江派"。道光、咸丰间，则有汤贻汾、戴熙，有人以为可"配享四王之画"，合称"四王汤戴"。他们的画风，汤疏，戴密，为时人所重。尚有钱杜、张问陶、胡公寿的山水，称美当时画坛。稍后如吴伯滔、吴谷祥、陆恢、顾沄、吴石仙等，为光绪、宣统间有名画家。黄宾虹曾提出："道咸中，金石学发明，眼力渐高，书画一道，亦称中兴。"这个论点，固然有偏于文人余事的发展，而提出"金石学发明"一事，发人深思，值得重视。

近代以来，渗水性能优越的宣纸成了书画家们的所爱，这种性能的纸质，可以更加深切地体味笔墨的运作效果，自然也推动了水与墨、色醋畅淋漓的融合。古今大家所向往的"石如飞白木如籀"（元赵孟頫语）的笔意效果和"五笔七墨"（现代黄宾虹语）的深度讲究，更强化了中国画、特别是文人画传承的正脉。因此，中国画笔墨技法的最高境界，除了进一步发掘毛笔的表现功能外，更要我们发挥出蕴含于其中的书法性和文学性，而文学性还有待于我们对传统人文学科的学习和积累。因为中国画的笔墨除了"应物象形"的造型功能外，更承载着画家感情宣泄和精神感染的功能，而且，笔墨也具有相对独立的审美价值。因此，笔墨既是物质的，也是精神的，这就是中国画的核心价值所在。

《名画再现》丛书编委会

2015 年 5 月

清 代 山 水 画 图 版

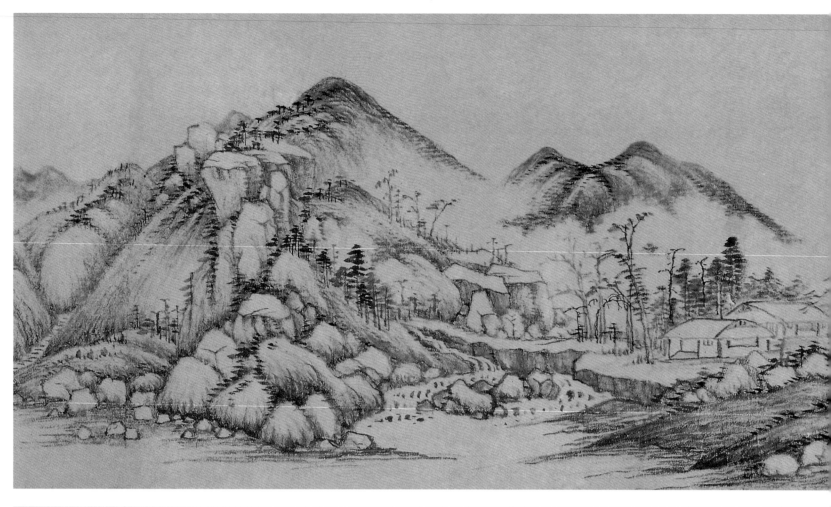

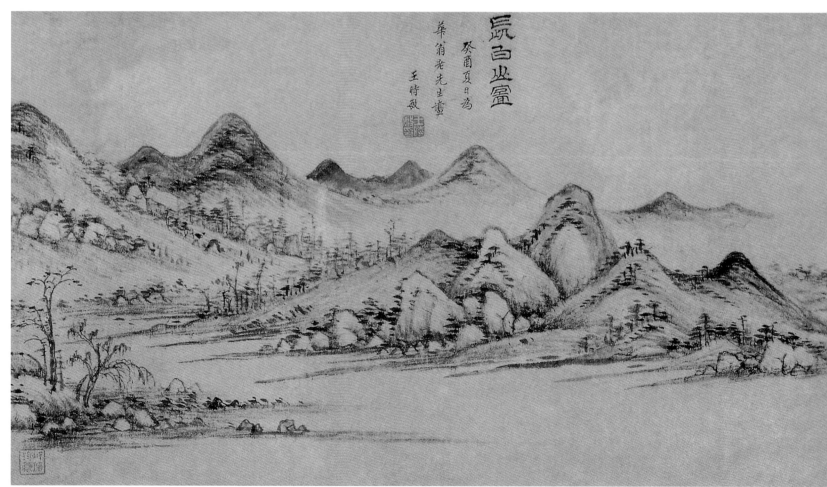

王时敏　长白山图卷　清　纸本墨笔　31.5cm×201cm　故宫博物院藏

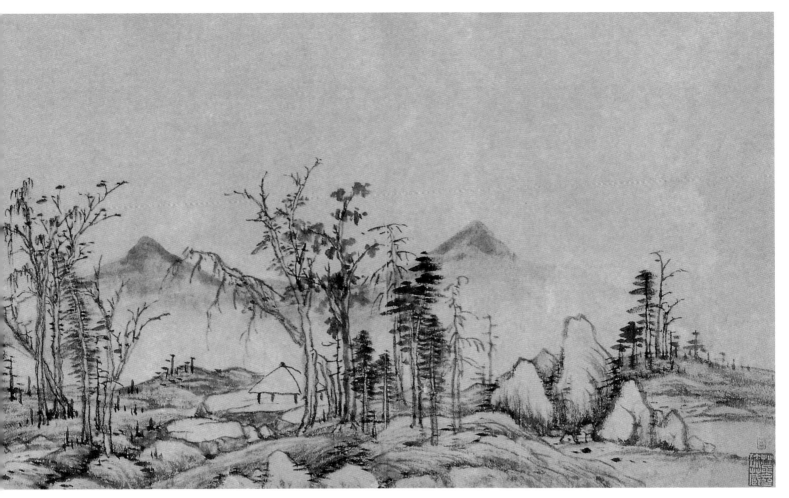

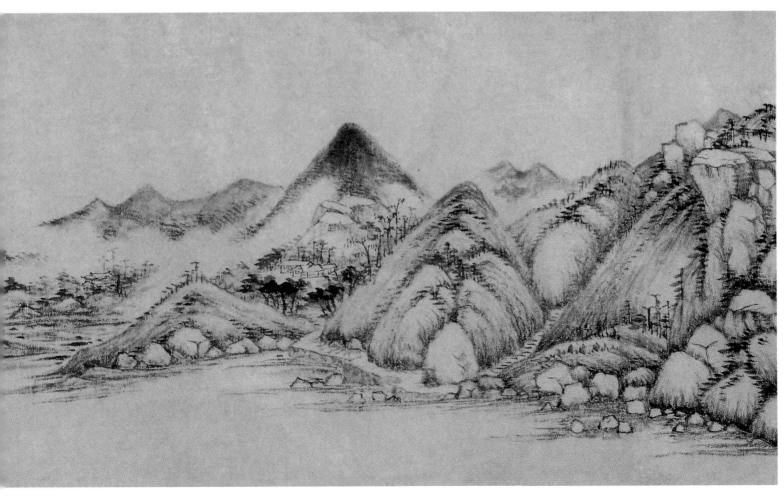

　　王时敏（公元1592—1680年），清代画家。字逊之，号烟客，又号西卢老人。江苏太仓人。明代相国王锡爵之孙，崇祯初以荫仕至太常寺卿。入清不仕。雅好诗文，富收藏。善画山水。精研宋元名迹，又受董其昌影响，摹古不遗余力。主要师法黄公望和倪瓒，上溯至董源、巨然，画风苍润松秀，为"娄东派"祖师。与王鉴、王原祁、王翚并称"四王"，加吴历、恽寿平，亦称"清六家"。著有《王烟客集》。传世作品有《仿山樵山水图》轴、《长白山图》卷等。

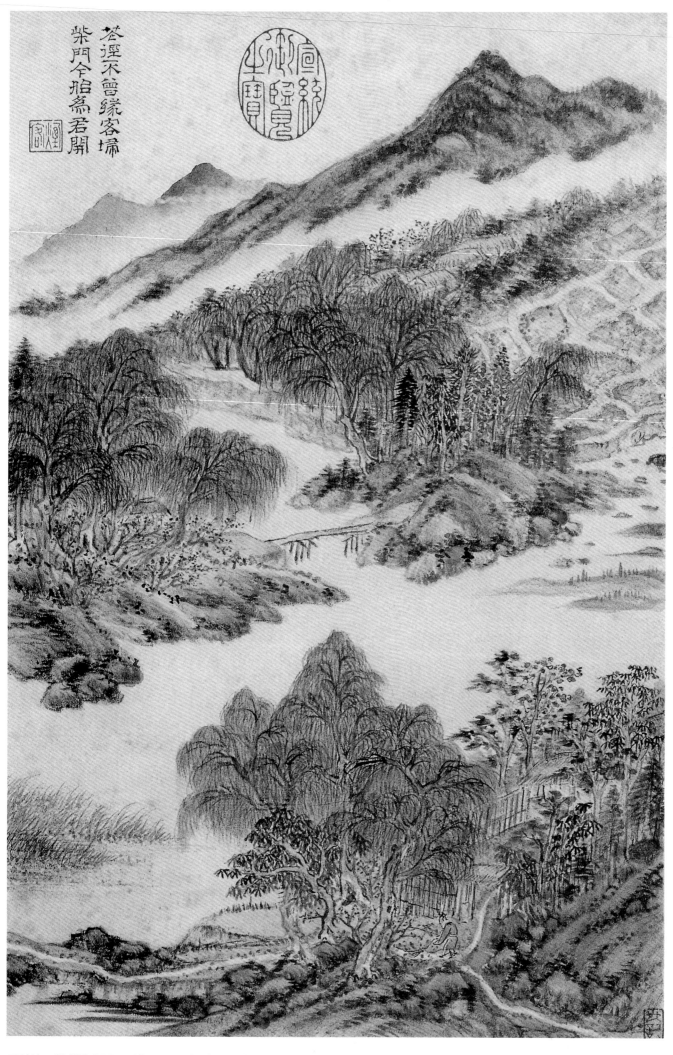

茂逕不曾緣客掃
蓬門今始為君開

王时敏　杜甫诗意图册（之四）　清　纸本设色　39cm×25.5cm　故宫博物院藏

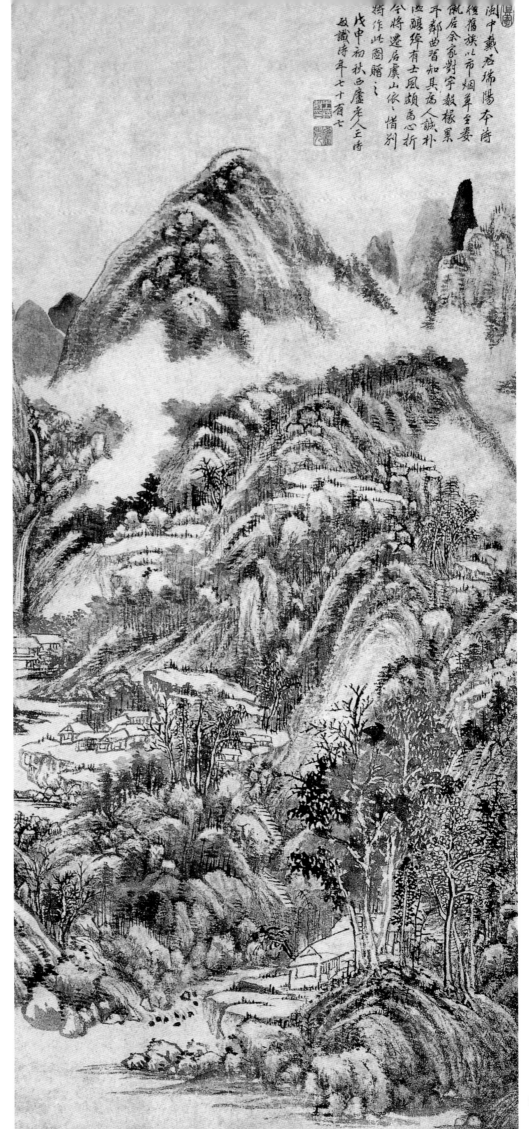

闽中戴君瑞阳本诗

徐福族此市烟年至娄

俶后余家对宇敷样景

不都曲皆知其高人缄朴

幽頣绵有士风颇高心折

今将遗后虞山依、惜别

持作此图赠之

戊申初秋西庐老全时

敬识时年七十有七

王时敏　虞山惜别图轴　清
纸本墨笔　134cm×60.2cm
故宫博物院藏

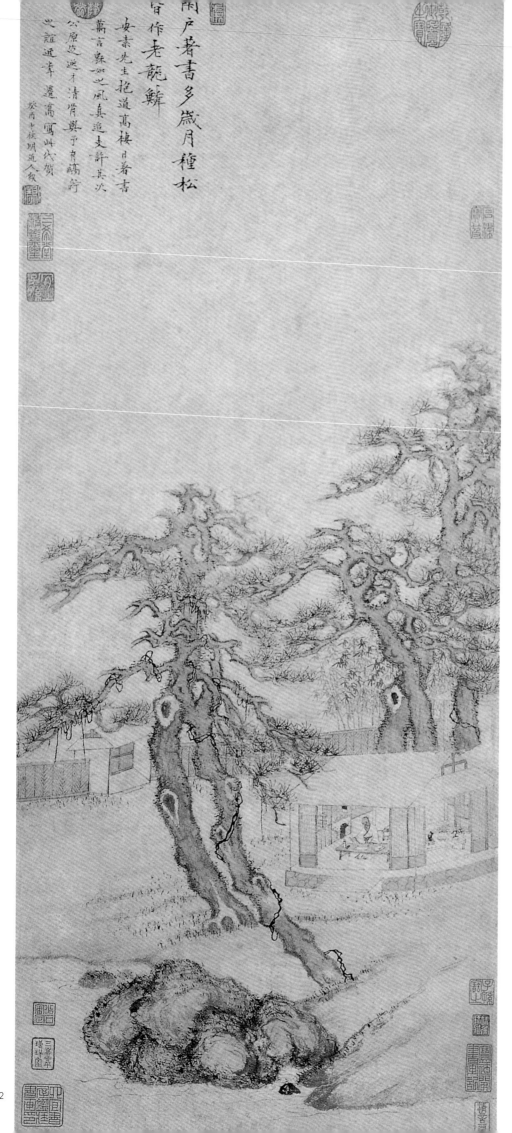

閉戶著書多歲月種松
皆作老龍鱗
安素先生抱道高棲日著書
萬言蘇如之風真逸支許其次
公原遂逆才清真與于賢稿行
世誼近峰遷寫岫代贊
癸酉上秋明逸今敬

沈顥（公元1586—？年），清代画家。
一作灝，字朗倩，号石天等。吴县（今江苏
苏州）人。工诗文，亦擅长书法，真、草、
隶、篆无所不能。善写山水，取法沈周，笔
墨秀雅，立壑奇突。晚年笔意挺秀，深于画
理，著有《画塵》《枕瓢》《焚砚》诸集。
传世作品有《闭户种松图》《霜天清晓图》
轴等。

沈颢　闭户著书图轴　清
纸本设色　96.2cm×40.7cm
故宫博物院藏

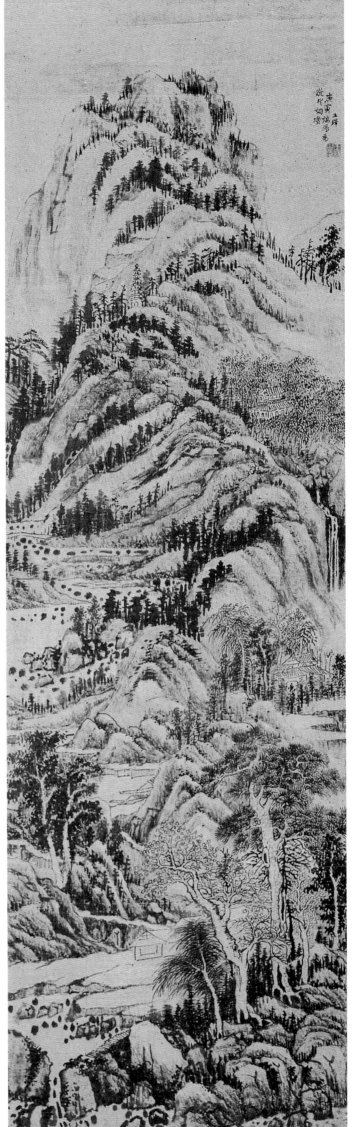

王铎（公元1592—1652年），清代书画家。字觉斯，号嵩樵等，河南孟津人。天启二年（公元1622年）进士。工真行草书，笔势雄健，全以力胜。兼画山水、兰竹。

王铎　崇山兰若图轴　清
绫本墨笔　167cm×57cm
首都博物馆藏

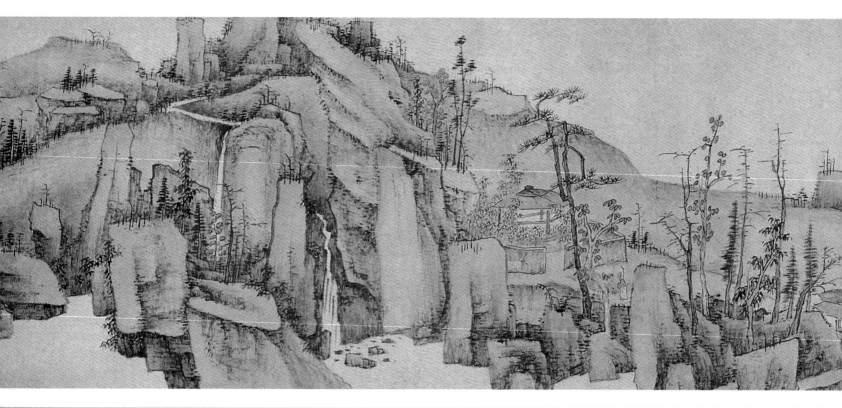

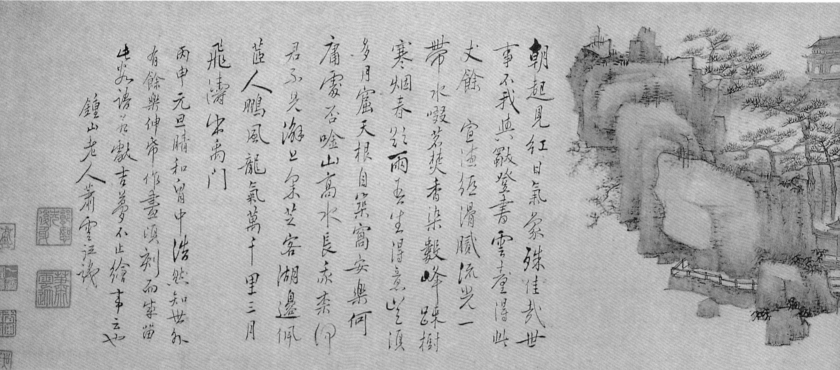

萧云从　云台疏树图卷　清　纸本设色　26.3cm×2321cm　南京博物院藏

　　萧云从（公元1596—1673年），清代画家。字尺木，号默思，别号无闷道人，晚称钟山老人。安徽芜湖人。善画山水，笔意清疏韶秀，饶有逸致，也有工雅绝伦之作，人称"姑熟派"。晚年放笔，自成一格。兼长人物。工诗文，精六书、音乐。著有《梅花堂遗稿》。传世作品有《西台恸哭图》《秋山行旅图》卷等。

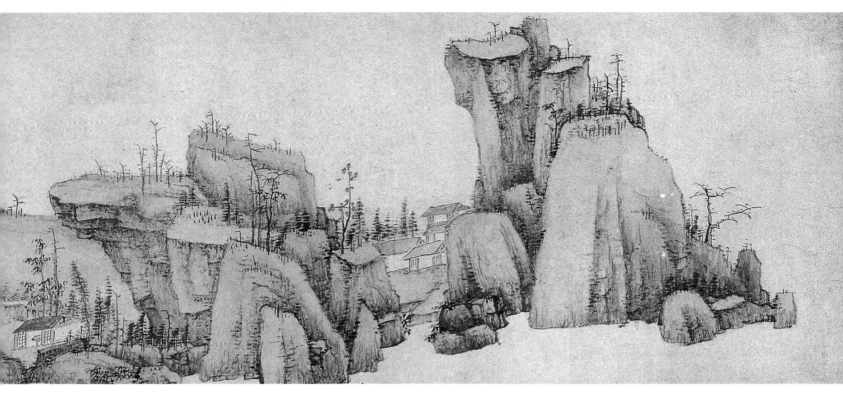

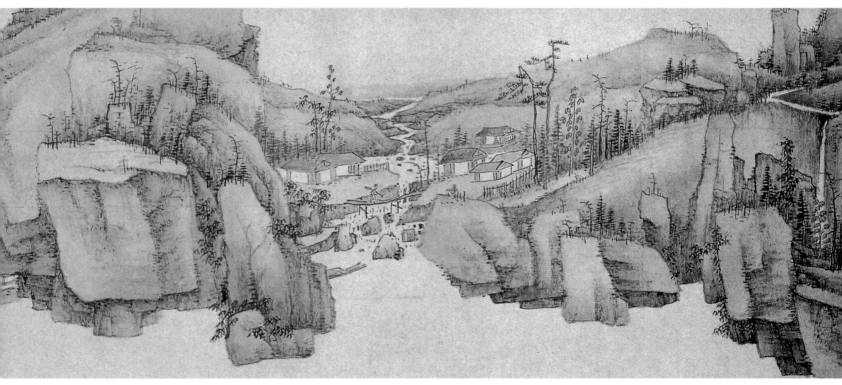

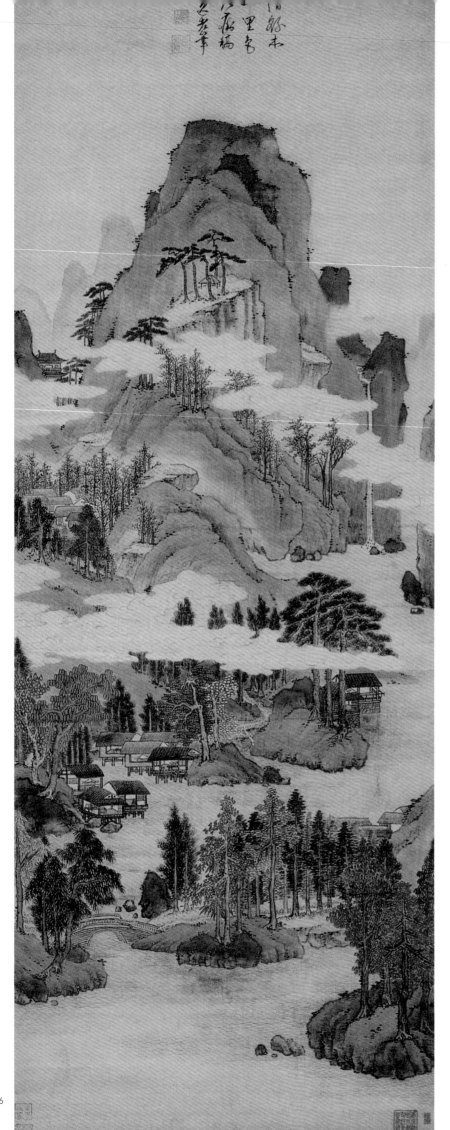

邹之麟，生卒年未详。字臣虎，号衣
白、逸老等，江苏武进人。万历三十四年
（公元1606年）南京乡试第一，三十八年
（公元1610年）进士。山水师法黄公望、
王蒙，用笔圆劲古秀，勾勒点拂，纵横恣
肆。传世作品有《青绿山水图》轴等。

邹之麟　青绿山水图轴　清
绢本设色　162cm×60.6cm
上海文物商店藏

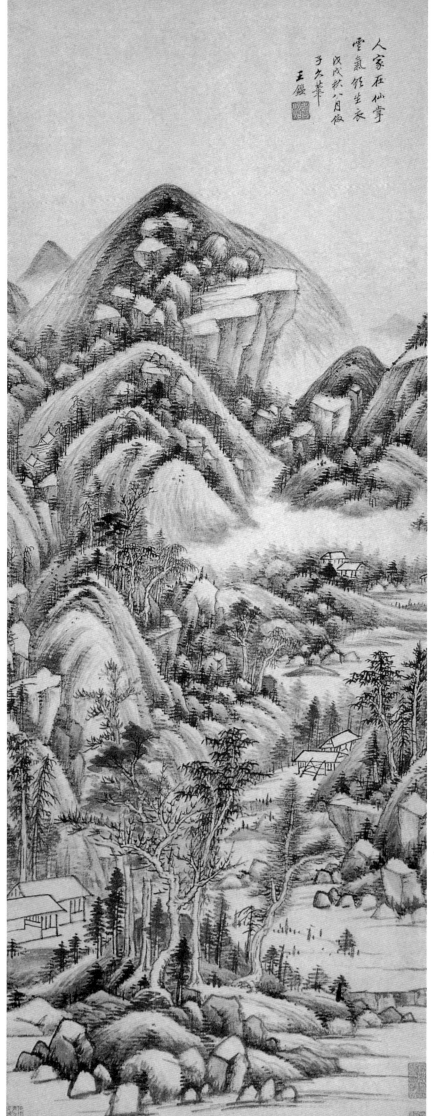

人家在仙掌
雲氣絶生辰
戊戌秋八月仿
子久筆
王鑒

王鑒（公元1598—1677年），清代画家。字
圆兆，号湘碧，自称染香庵主。江苏太仓人。王
世贞曾孙。明末官廉州太守，故有"王廉州"之
称。入清后隐居不仕。善画山水，笔法圆浑，墨
色浓润，刻意临摹古画，功力尤深。为"画中九
友"成员，清初"娄东派"首领之一。与王时
敏、王翚、王原祁并称"四王"，加吴历、恽寿
平亦称"清六家"。其山水画对清代正统派绘画
影响较大。王鉴早年作品存世极罕。传世作品有
《仿黄公望山水》轴、《仿子久山水图》轴等。

王鉴　仿子久山水图轴　清
纸本墨笔　95.5cm×34.5cm
上海博物馆藏

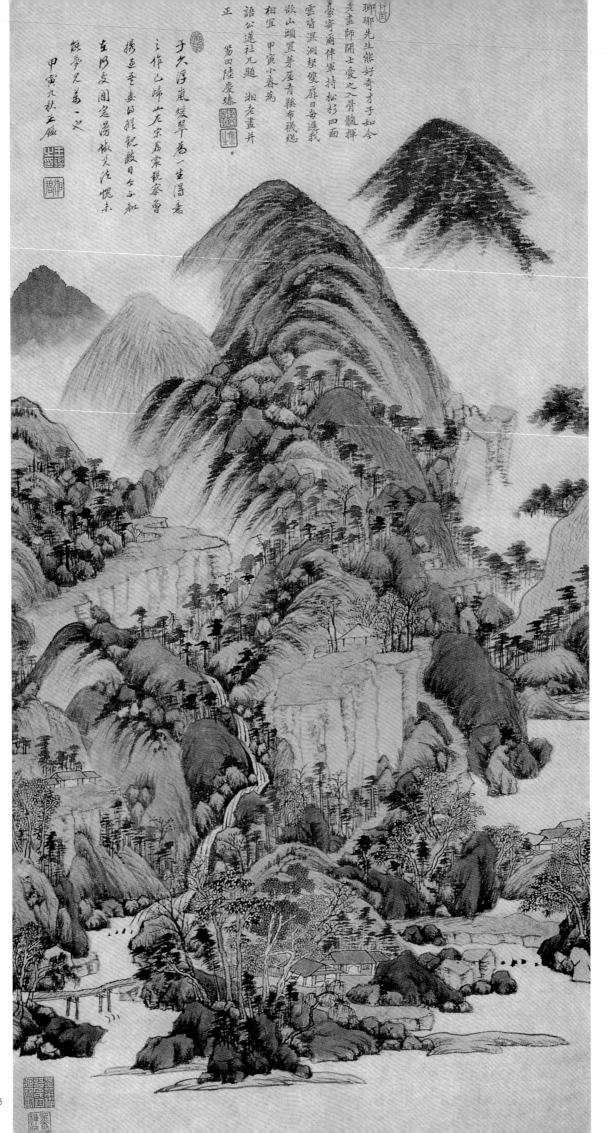

王鉴　浮岚暖翠图轴　清
绢本设色　127.8cm×51.7cm
南京博物院藏

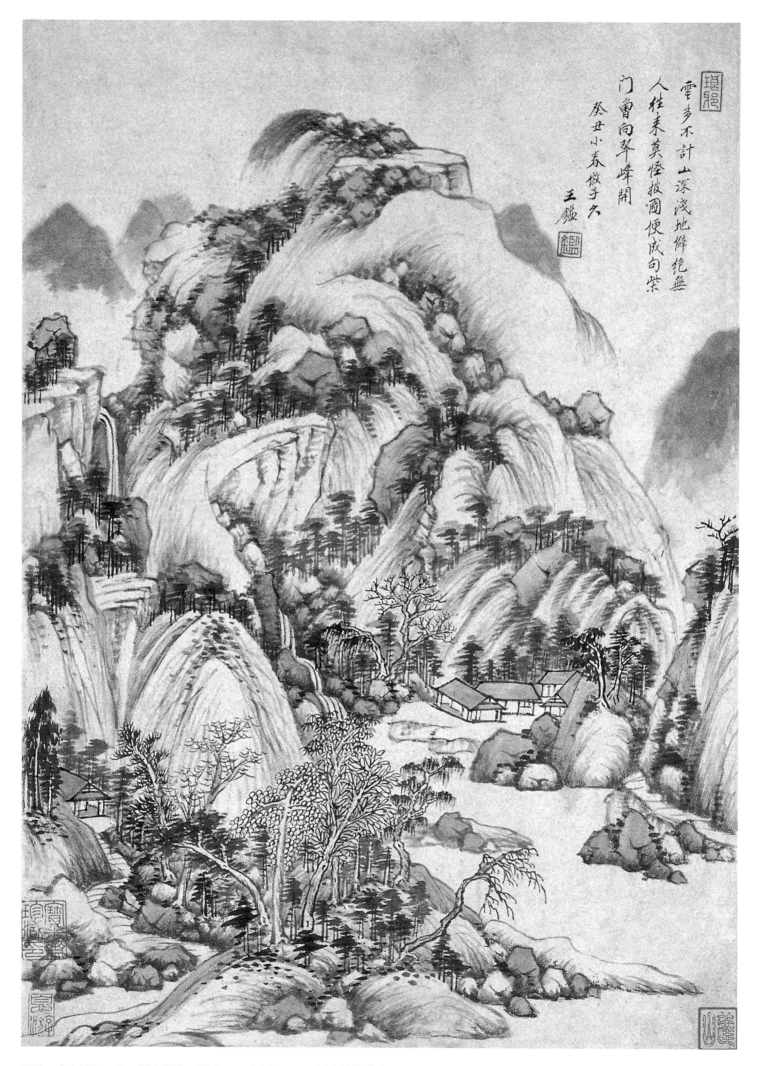

雲多不計山深淺地僻絕無
人往來莫怪披圖便成句𡻕
門曾向翠峰開
癸丑小春倣子久
王鑑

王鉴　山水图页　清　纸本墨笔　50.8cm×33.3cm　四川省博物馆藏

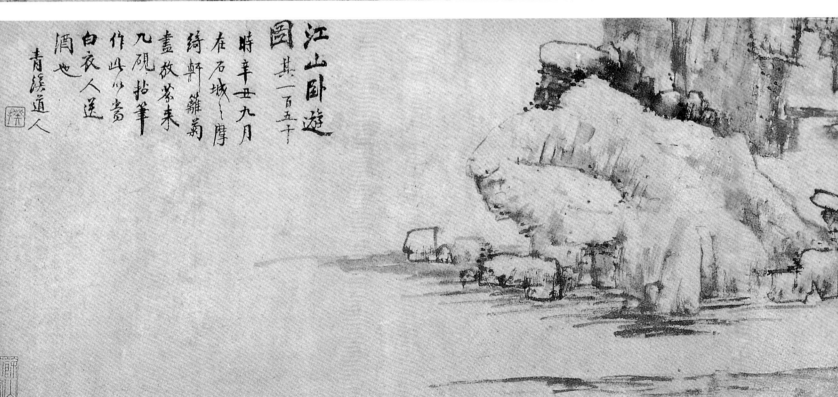

程正揆 江山卧游图卷 清 纸本墨笔 25cm×238cm 四川省博物馆藏

程正揆（公元1604—1676年），清代书画家。字端伯，号鞠陵，又号青溪道人等。湖北孝感人。崇祯四年（公元1631年）进士，榜名正葵。清初改名正揆，官工部侍郎等。顺治十四年（公元1657年）革职回乡。工书，善画山水。初得董其昌指教，得其晚年枯笔干墨之法，后则自成一家。多用秃笔，枯劲简练。所作以山水居多，大都以《江山卧游图》命名，号称有500幅之多。著有《清溪遗稿》传世。传世作品有《江山卧游图》多卷、《山居图》轴等。

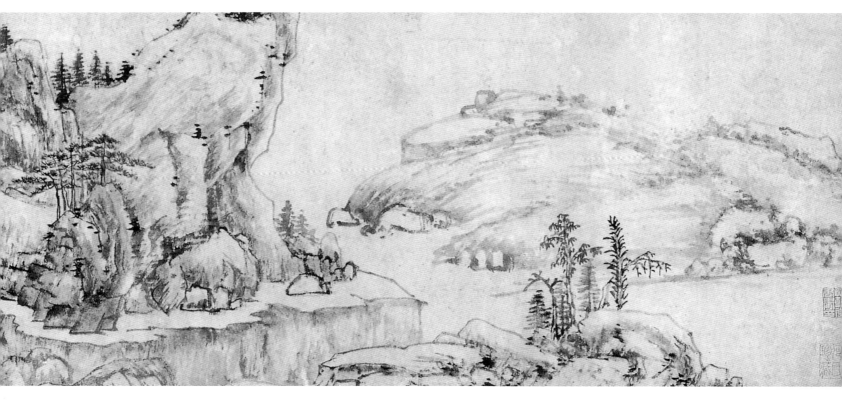

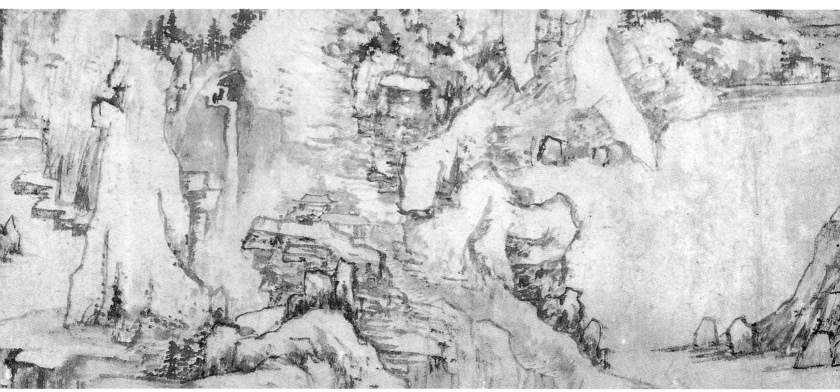

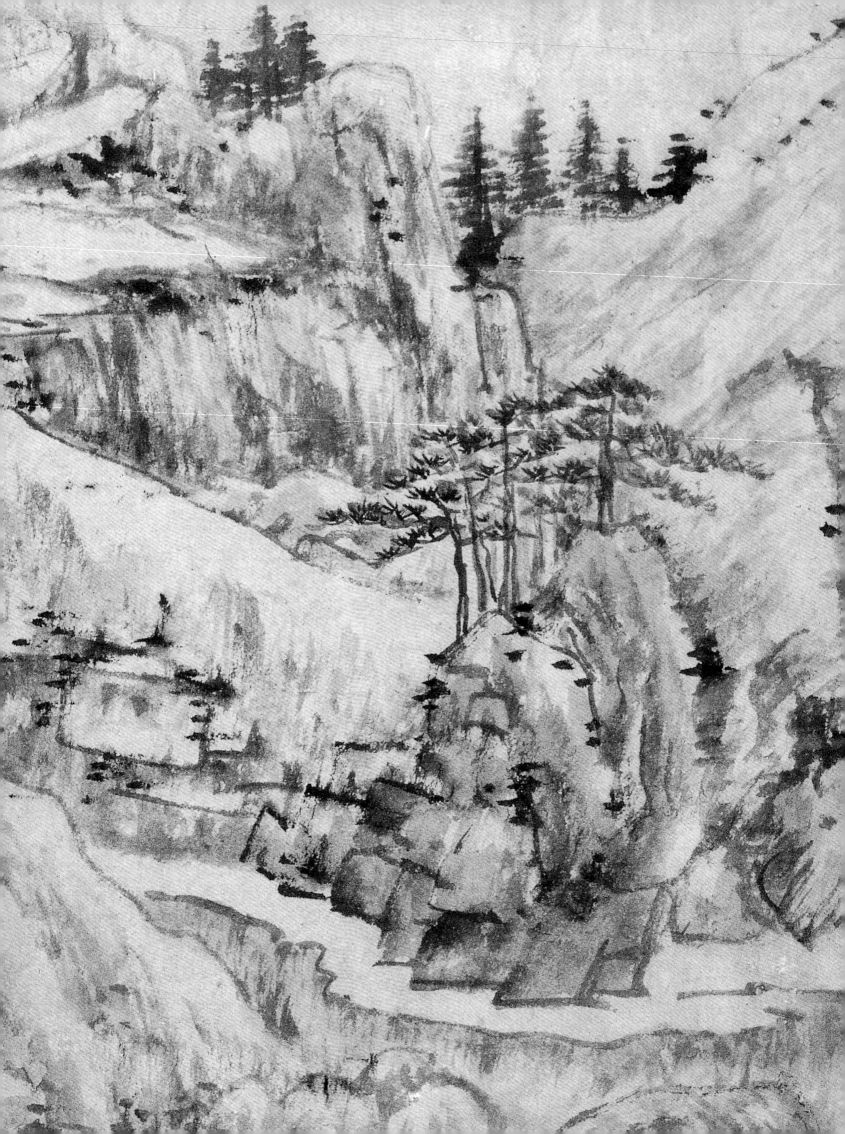

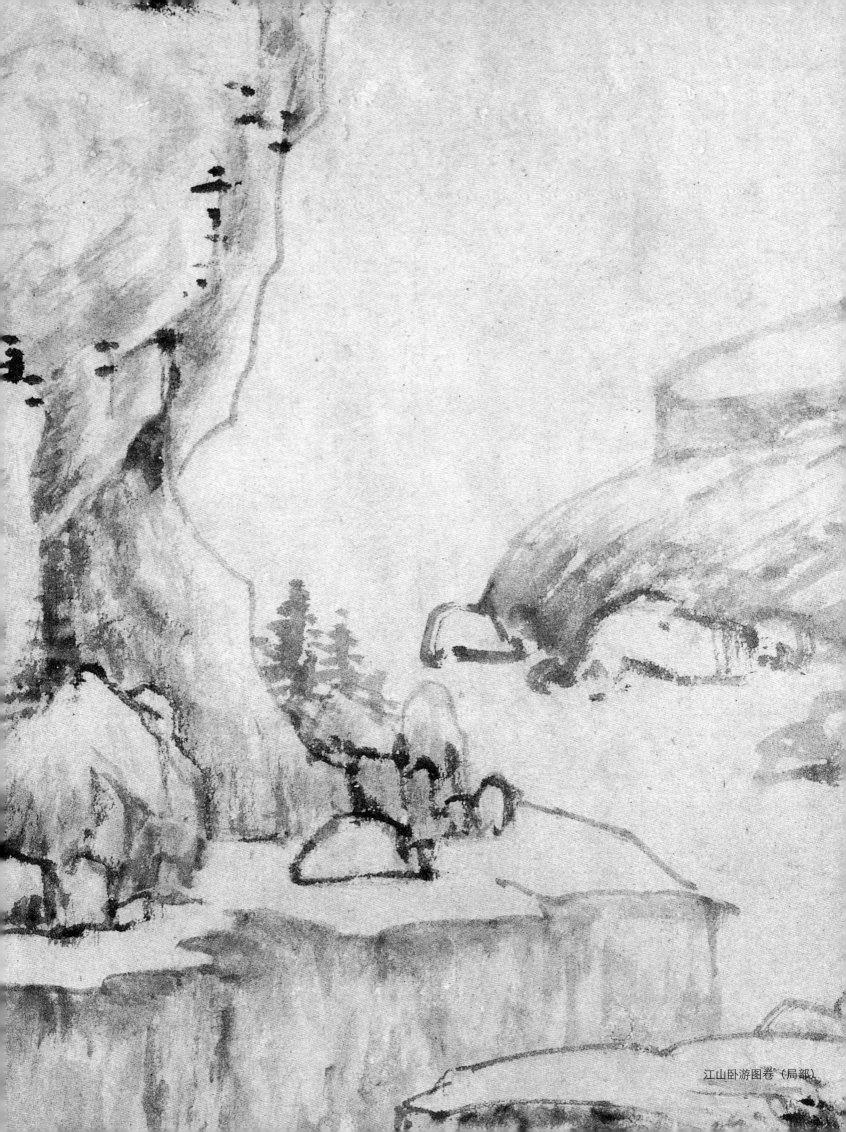

江山卧游图卷（局部）

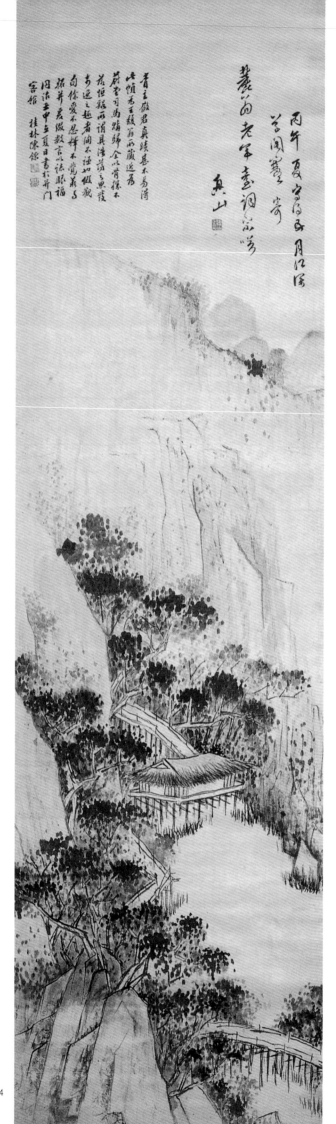

傅山（约公元1607—1684年），字青主，号啬庐、石道人，别号公之它等。山西阳曲人。明亡后受道法，道号真山。博通经史与佛道之学，尤以书法著名。所作山水，风骨奇钦，气韵高古。传世作品有《五月江深图》轴、《山高水长图》轴等。

傅山　五月江深图轴　清
绫本墨笔　176.7cm×49.5cm
故宫博物院藏

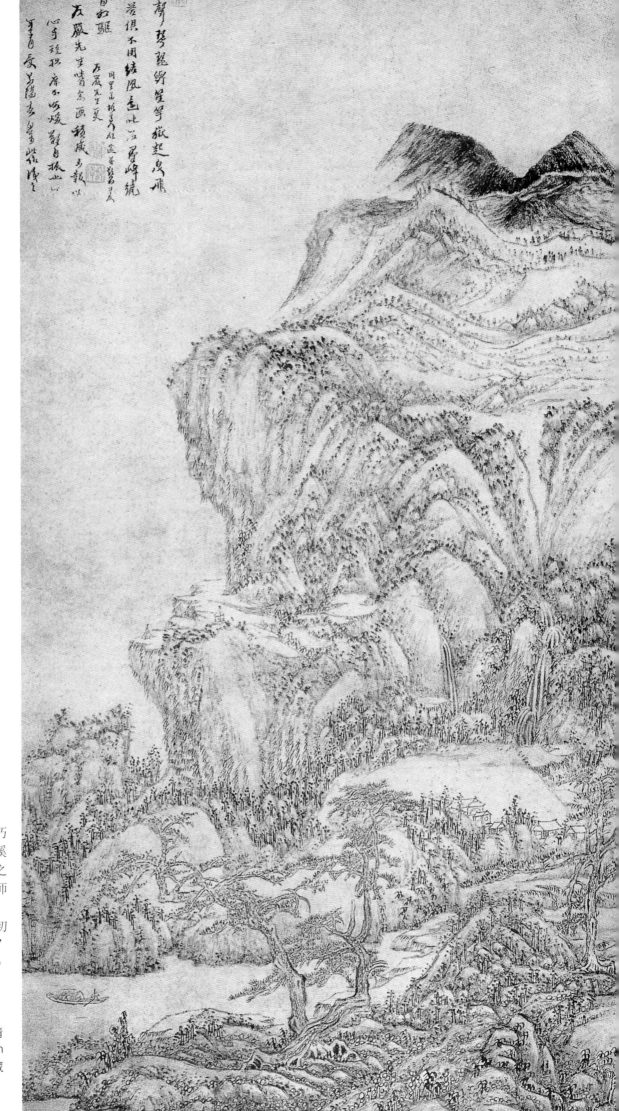

程邃（公元1607—1692年），清代篆刻家、书画家。字穆倩、朽民，号江东布衣、垢道人、青溪等。安徽歙县人。长于金石考证之学，刻印精研汉法。善画山水，师法巨然、王蒙、吴镇，枯笔焦墨，沉郁苍古，具有金石趣味，在清初画坛上独树一帜，为"新安画派"之先驱。传世作品有《山水图》轴、《群峰泉飞图》轴等。

程邃　群峰泉飞图轴　清
纸本墨笔　87.8cm×47.1cm
上海博物馆藏

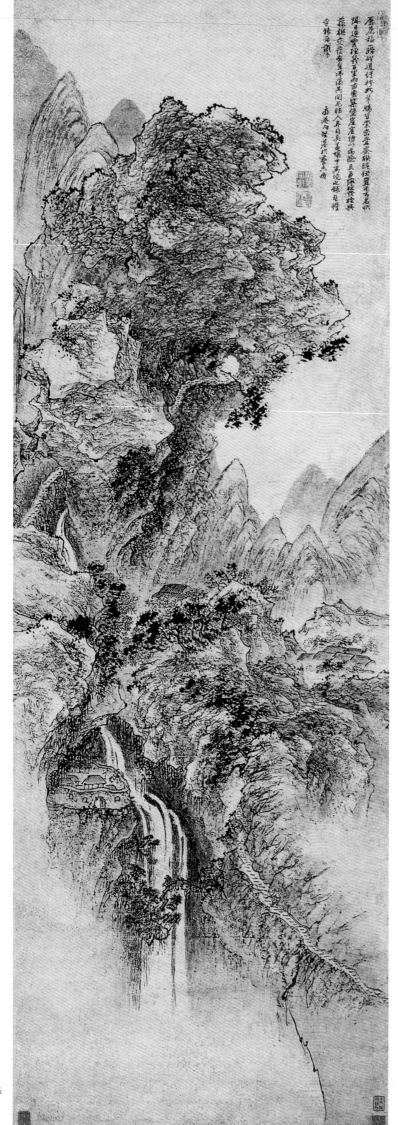

黄向坚（公元1609—1673年），字端木。江苏苏州（一作常熟）人。父孔昭，明末云南为官，兵阻不得归。顺治八年（公元1651年），向坚徒步往寻，历尽艰辛，两年后终于与父亲团圆。有手绘《寻亲图》多种传世，皆为所历滇中景色。传世作品有《万里寻亲图》轴。

黄向坚　万里寻亲图轴　清
纸本设色　128.5cm×42.5cm
苏州博物馆藏

南湖春雨图

駕鴛湖畔草粘天二月春深好放船柳葉亂飄千尺雨桃花斜
帶一溪煙雨連襟袖不知寒舊堤卻認門前樹·上流鴛鴦三兩
聲十年此地扁舟住主人愛客錦連閒水閣風吹笙管未畫敏
隊摧桃葉俊玉簫聲出柘枝蓬輕靴寬袖束曉管擊銘
競逐逡雲鬢雪面粱軍舞艷碾酒畫移船曲
榭西滿湖燈火醉人歸朝來別泰新翻曲更出紅粧向柳堤歌榜
朝·重暮·七貴五義何旦毅十悃蒲旦風吹君直上長安路
富貴玉驪驕侍女薰香護早翎分付南湖蕖花柳好為煙月鈞蹄梳
那知轉眼浮生夢蕭一日影悲風動中龍彈琵未給山兮原事
咸何用東布絅衣一旦休北邙怀土六難寫白楊尚作他人樹紅杏知非籍
日樓烽火名園窮狐兔畫閒循存老兵生寧使當時沒縣官不塘鍬
布都非故我未衙棹向湖邊煙兩蒼空倍悃然芳草作歌扇繡海
英錯訊舞云鮮人生快樂終步擅年專年未增葉烏閒留休房石季倫
銜杯且勸陶彭澤君不見白浪掀天一葉苣牧羊還伯轉船進世人無
限風波苦輪與江湖鈞叟知

右鴛湖曲 壬辰三月下浣
補州圖
吳偉業

吴伟业（公元1609—1671年），字骏公，号梅村。太仓（今属江苏）人。崇祯四年（公元1631年）进士。诗人、书画家。其山水画笔意秀雅，脱尽作家习气。著有《梅村家藏稿》《绥寇纪略》等。传世作品有《南湖春雨图》轴等。

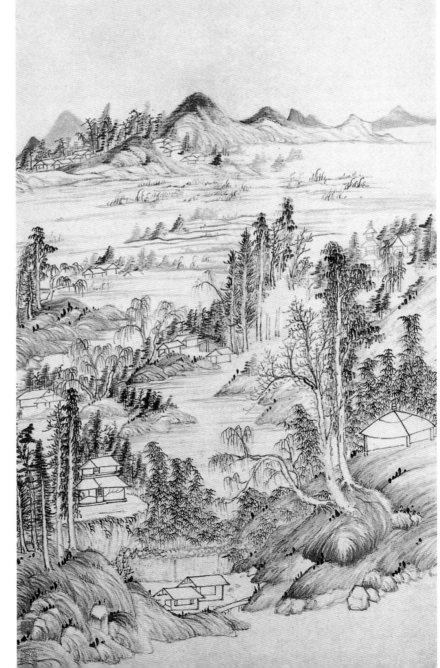

吴伟业　南湖春雨图轴　清
纸本墨笔　113cm×42.4cm
上海博物馆藏

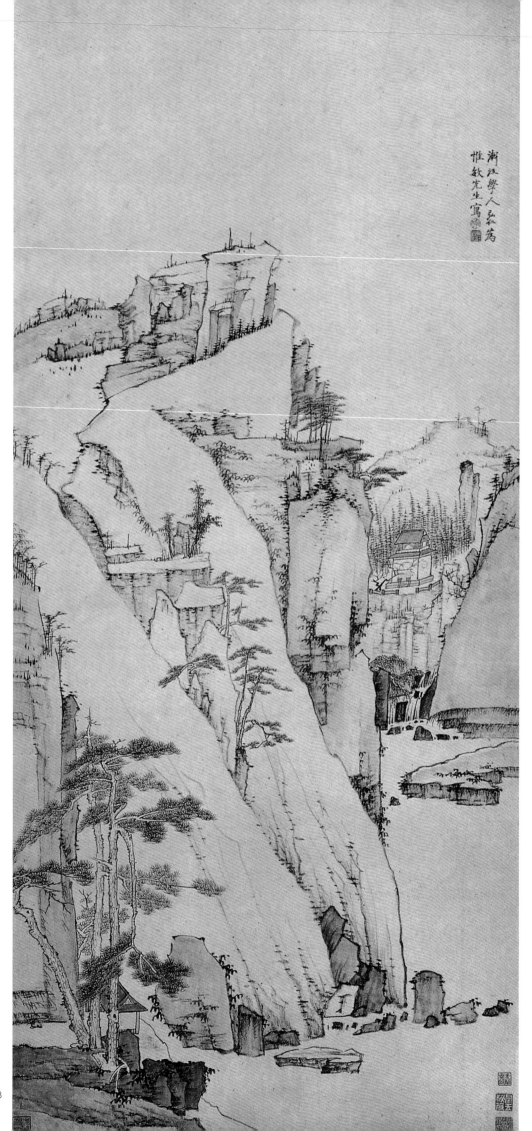

渐江学人弘仁为
惟敏先生写

弘仁（公元1610—1663年），清代画家。姓江，名韬，字六奇。安徽歙县人。明亡后出家为僧，法名弘仁，字无智，号渐江，又号梅花古衲。后回到家乡，栖黄山，寻师访友，以书画自娱。曾游历宣城、芜湖、南京、扬州、杭州等地。工诗书，善山水，早年从学于孙无修，中年师萧云从，近黄公望，但其本色画则多取法倪瓒。善用干笔渴墨和折带皴，笔墨凝重，构图洗练简逸，尤以表现黄山松石著名，与石涛、梅清同为"黄山画派"中的代表人物。传世作品有《云根丹室图》《松壑清泉图》轴等。

弘仁　松壑清泉图轴　清
纸本墨笔　135cm×60cm
广东省博物馆藏

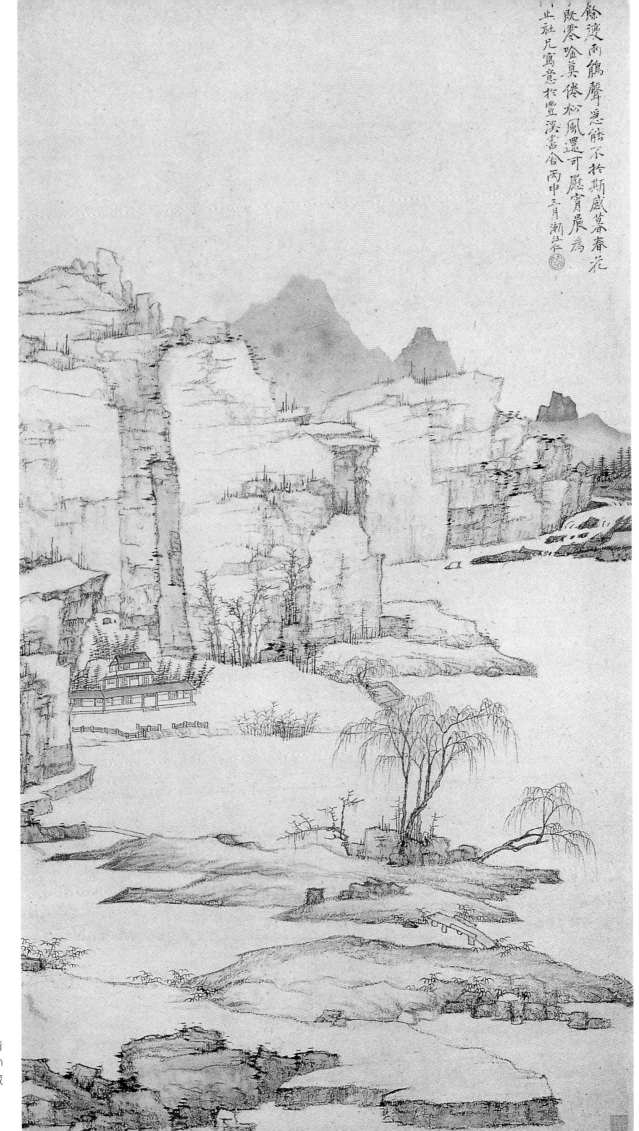

余渡雨鹟声忽能忝拾斯感暮春花
既寒哈真倦松风还可愿宵晨为
止社兄写意於丰溪书舍丙申三月渐江
弘仁

弘仁　雨余柳色图轴　清
纸本墨笔　84.4cm×45.3cm
上海博物馆藏

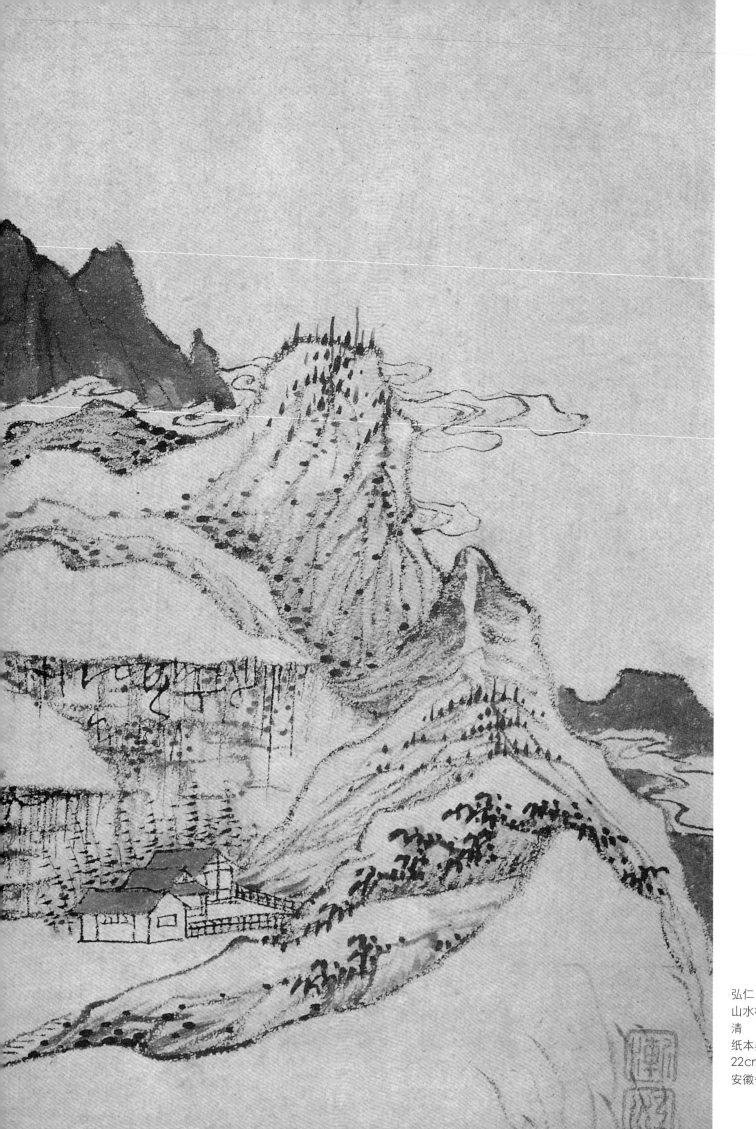

弘仁
山水梅花图册（之六）
清
纸本墨笔
22cm×14cm
安徽省博物馆藏

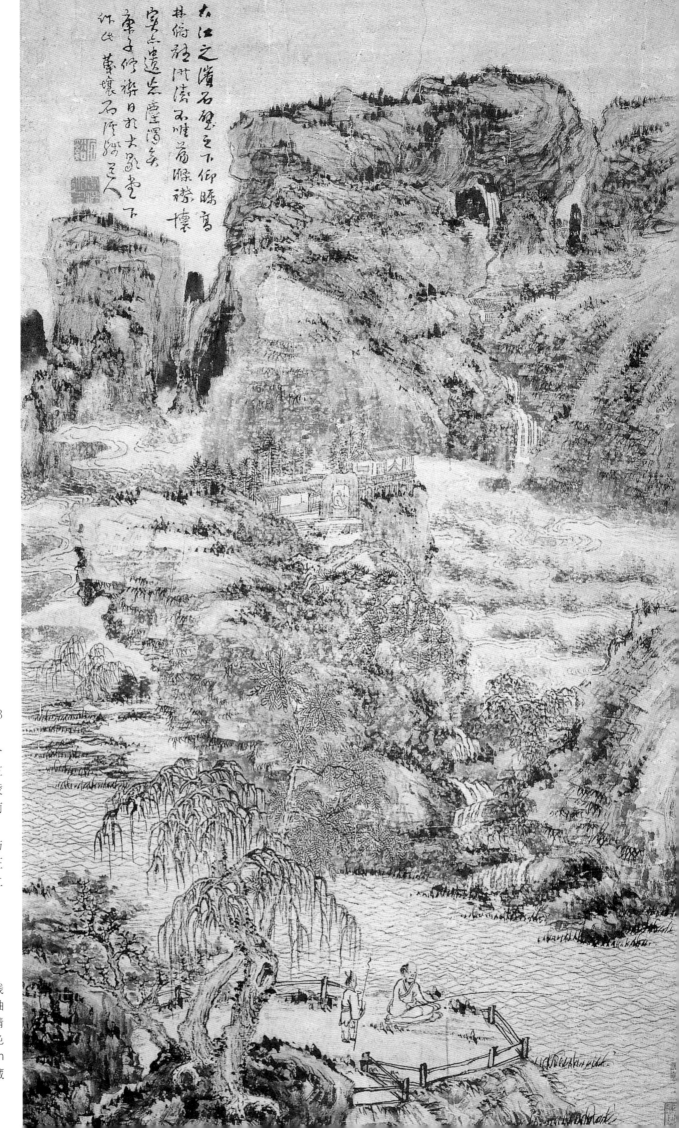

大江之滸石壁之下仰瞰高
林俯臨絕壑不唯為陰礙懷
寫志遠去塵囂濁念
牽于修㴋日永古泉堂下
許氏草堂石谿殘禿人

髡残（公元1612—1673
年），清代画家。僧人，
俗姓刘，字石谿，一字介
丘，号白秃、残道者、电住
道人等，晚署石道人。武陵
（今湖南常德）人，寓居南
京。善画山水，笔墨苍茫，
意境奇辟，风格雄壮。他与
石涛并称"二石"，与程正
揆（青溪）友善，并称"二
溪"。为清初四高僧之一。
传世作品有《苍翠凌天图》
《江干垂钓图》轴等。

髡残
江干垂钓图轴
清
纸本设色
106cm×60cm
烟台市博物馆藏

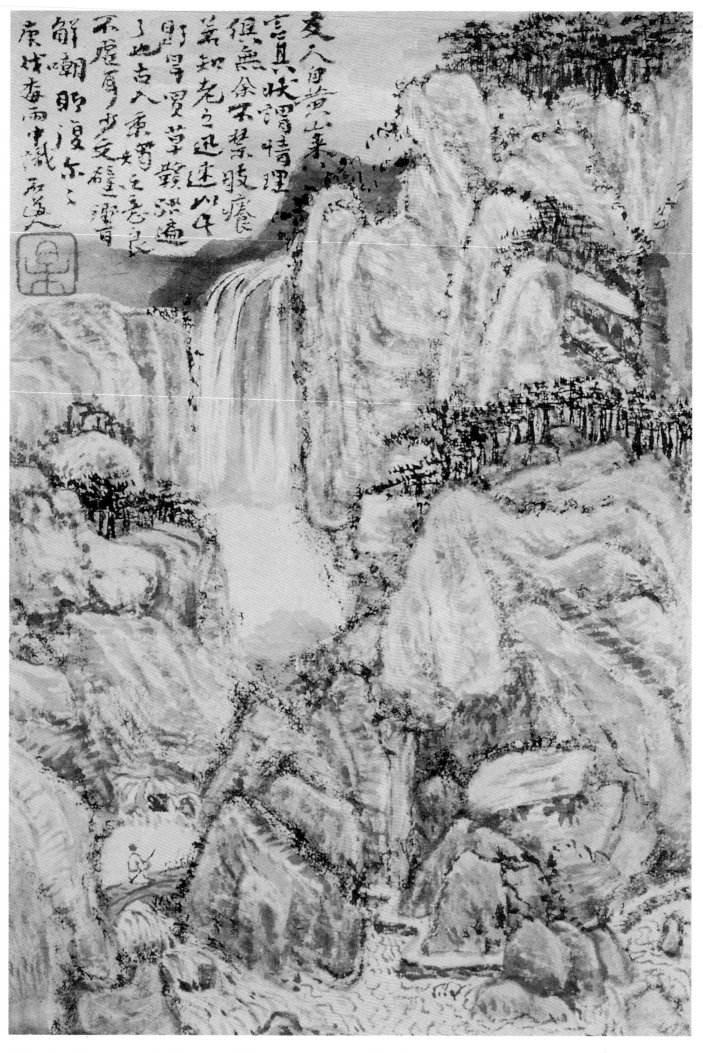

髡残　山水图册（之九）　清　纸本设色　22.8cm×15.3cm　上海博物馆藏

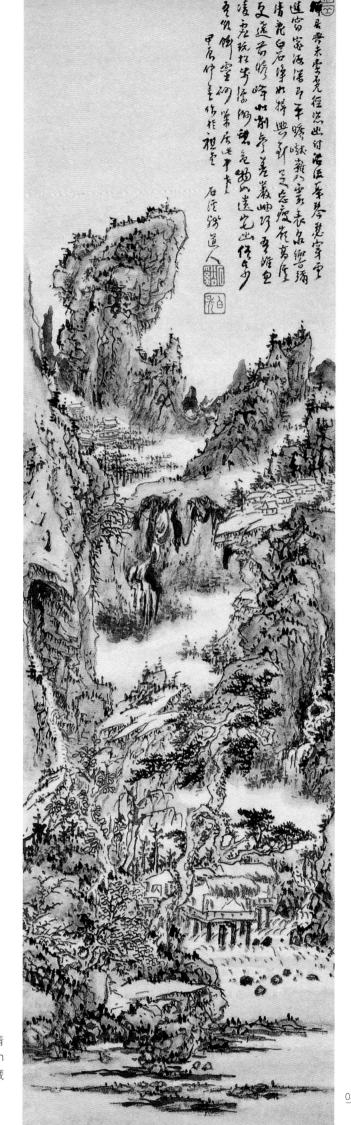

髡残　云洞流泉图轴　清
纸本设色　110.3cm×30.8cm
故宫博物院藏

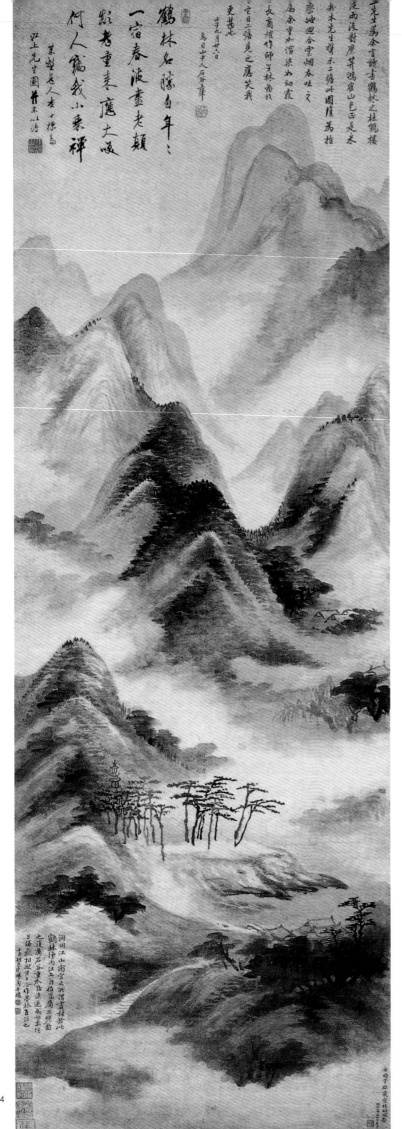

查士标（公元1615—1698年），字二瞻，号梅
壑散人，自号后乙卯生。安徽徽州休宁人，流寓江
苏扬州。书学董其昌，善画山水，师法倪瓒，清
劲秀远。亦工诗文，与僧弘仁、汪之瑞、孙逸并称
"新安四大家"。著有《种书堂遗稿》。传世作品
有与王翚合作的《鹤林烟雨图》轴和《空山结屋
图》轴等。

查士标　王翚　鹤林烟雨图轴　清
纸本墨笔　195.3cm×53.4cm
故宫博物院藏

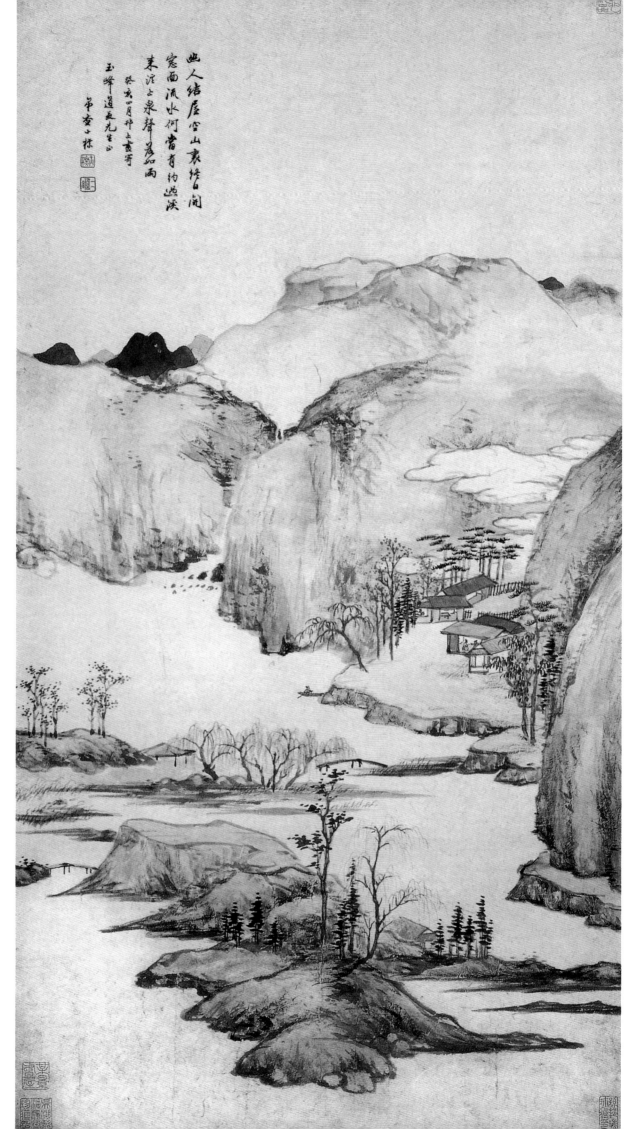

幽人結屋空山裏終日閒
窗面流水何曾有約遙溪
来泥上泉聲起若兩
癸亥四月杪上浣哥
玉峰道兄先生正
弟查士標

查士标　空山结屋图轴　清
纸本设色　98.7cm×53.3cm
故宫博物院藏

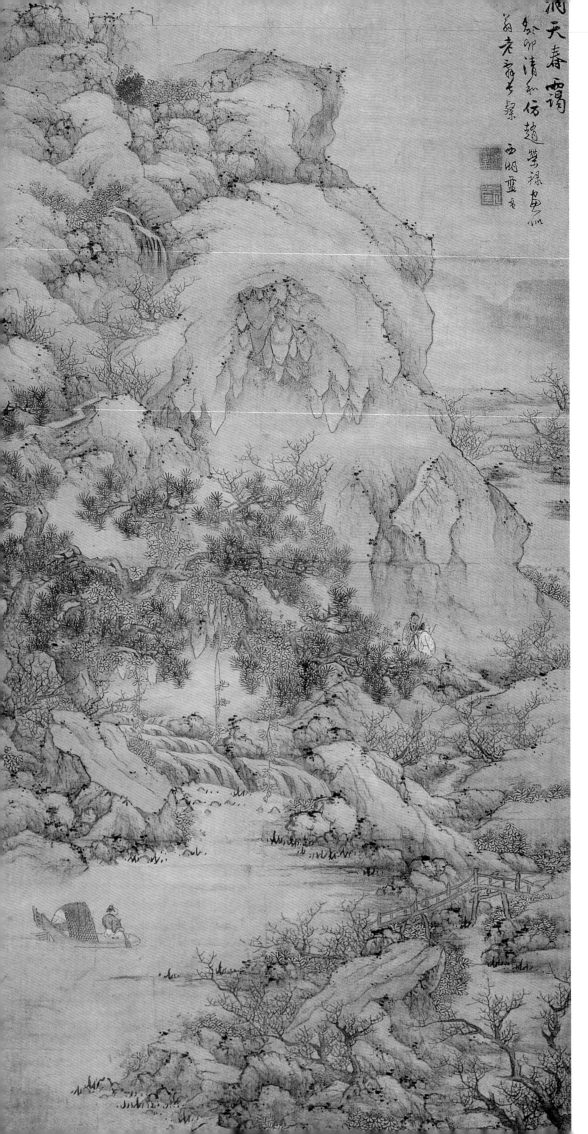

蓝孟，生卒年不详，清代画家。字次公、亦与。钱塘（今浙江杭州）人。画家蓝瑛之子。能习家法，善画山水，师法宋、元诸家，得倪瓒疏秀雅逸之致，画趣较其父蕴藉。传世作品有《洞天春霭图》轴、《仿王维江干垂钓图》等。

蓝孟　洞天春霭图轴　清
绢本设色　173.9cm×92.5cm
浙江省博物馆藏

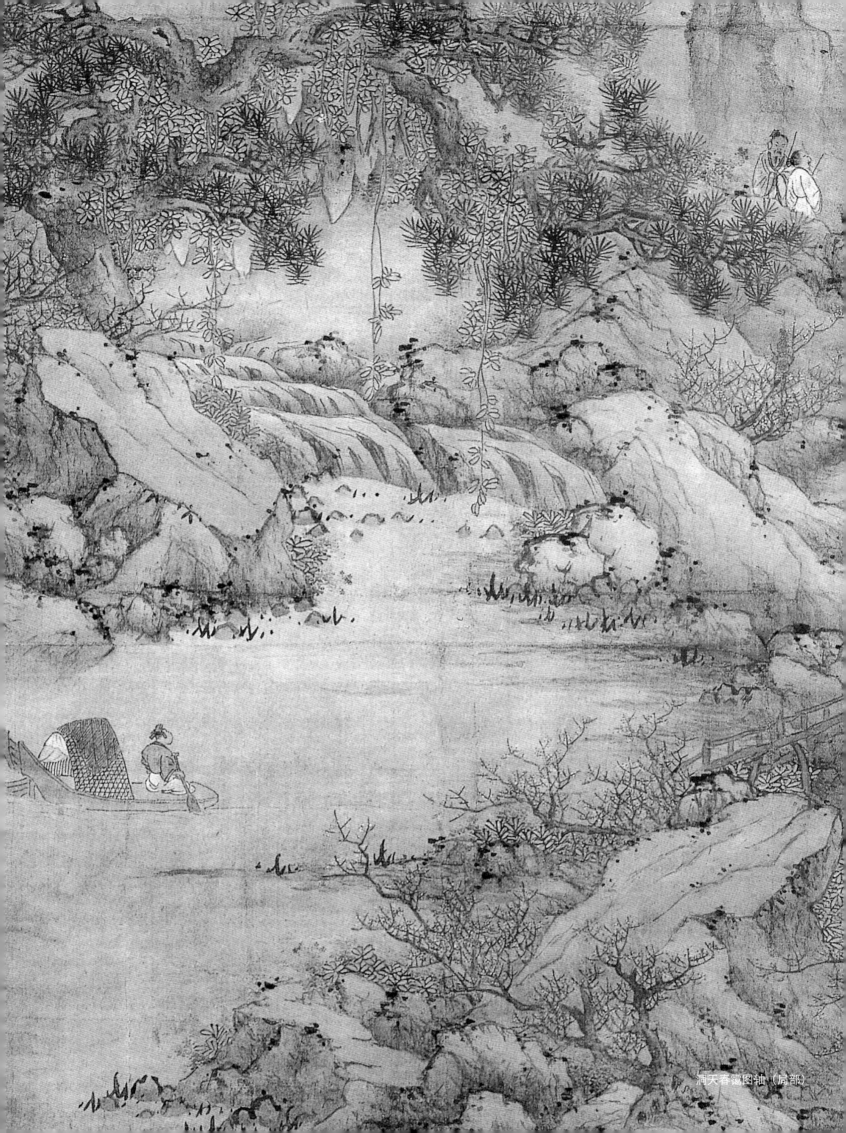

洞天春霭图轴（局部）

祝昌　山水图册（之一）　清　纸本设色　21.5cm×22.2cm　安徽省博物馆藏

祝昌，清代画家。字山嘲。安徽广德人（一作舒城人），居新安（今安徽歙县）。活动于康熙年间。性格孤傲耿介。善画山水，初学弘仁，后法元代诸家，画风浑厚有逸致。与姚宋同为新安派健者。传世作品有《山水卷》《山水图册》等。

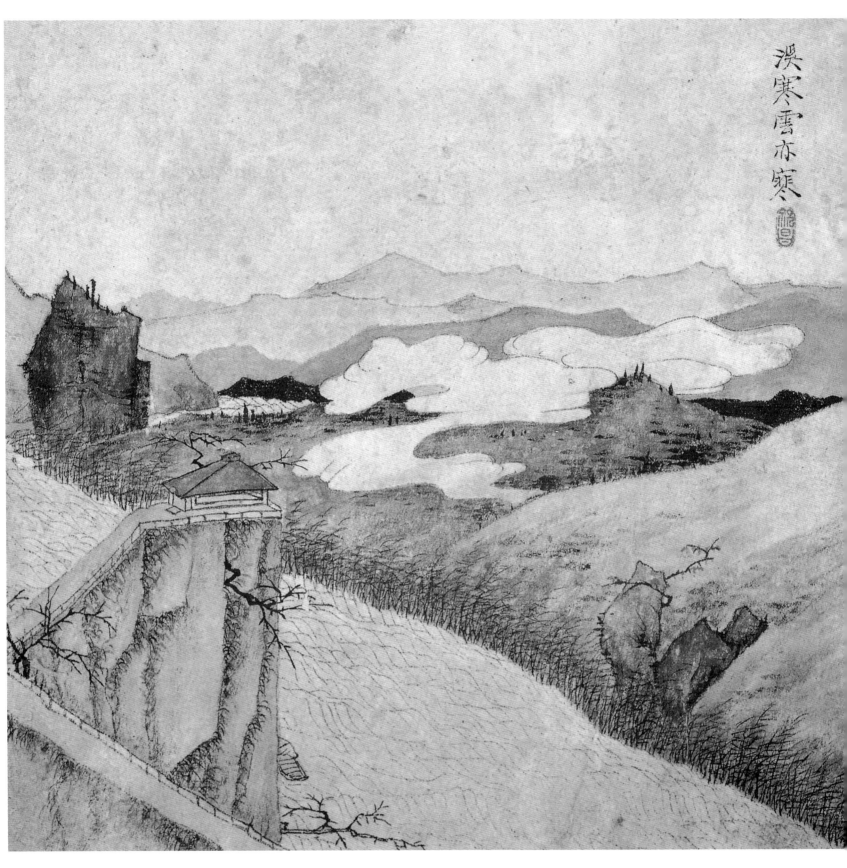

溪寒雲亦寒

祝昌　山水图册（之二）　清　纸本设色　21.5cm×22.2cm　安徽省博物馆藏

何处无源山但恐
俗难免一心溯真
源手载不卷转编
舟弄桃花此兴演为
浅守砚庵

戴本孝 赠冒青山水图册（之一） 清 纸本设色 19cm×13.1cm 上海博物馆藏

　　戴本孝（公元1621—1693年），清代画家。字务旃，号前休子、鹰阿、鹰阿山樵、天根道人等。安徽和县人。父重，明亡绝食死，本孝遂以布衣隐居鹰阿山中。性情高旷，工诗善画，精于篆刻，善作枯笔山水，深得元人遗韵。传世作品有《峻岭飞泉》轴、《拟倪瓒十万图》轴等。

罗牧（公元1622—1708年），字饭牛。宁都人，侨居南昌。曾得同里魏书（石林）传授，又继承黄公望、董其昌画法。所画笔意空灵，林壑森秀，被誉为"江西派英才"，当时江淮间画家，多有受其影响。传世作品有《溪山烟霭图》轴等。

罗牧　溪山烟霭图轴　清
纸本墨笔　204cm×96cm
天津市艺术博物馆藏

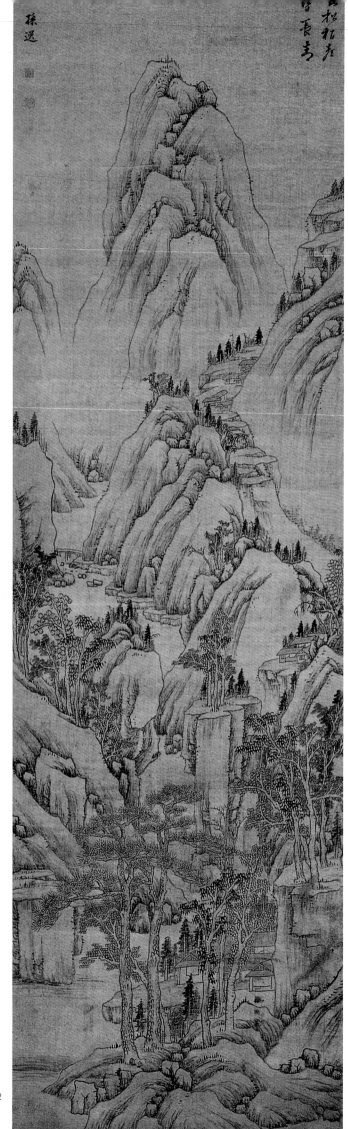

孙逸，生卒年未详，活动于清顺治
年间。字无逸，号疏林。安徽休宁人，
寓居芜湖。工画山水，师法黄公望、倪
云林，画风淡而神旺、简而意足，人以
为文徵明后身。与萧云从齐名，并称
"孙萧"，为"新安画派"的代表画
家。传世作品有《山松长青图》轴等。

孙逸　山松长青图轴　清
绫本设色　157cm×46cm
广东省博物馆藏

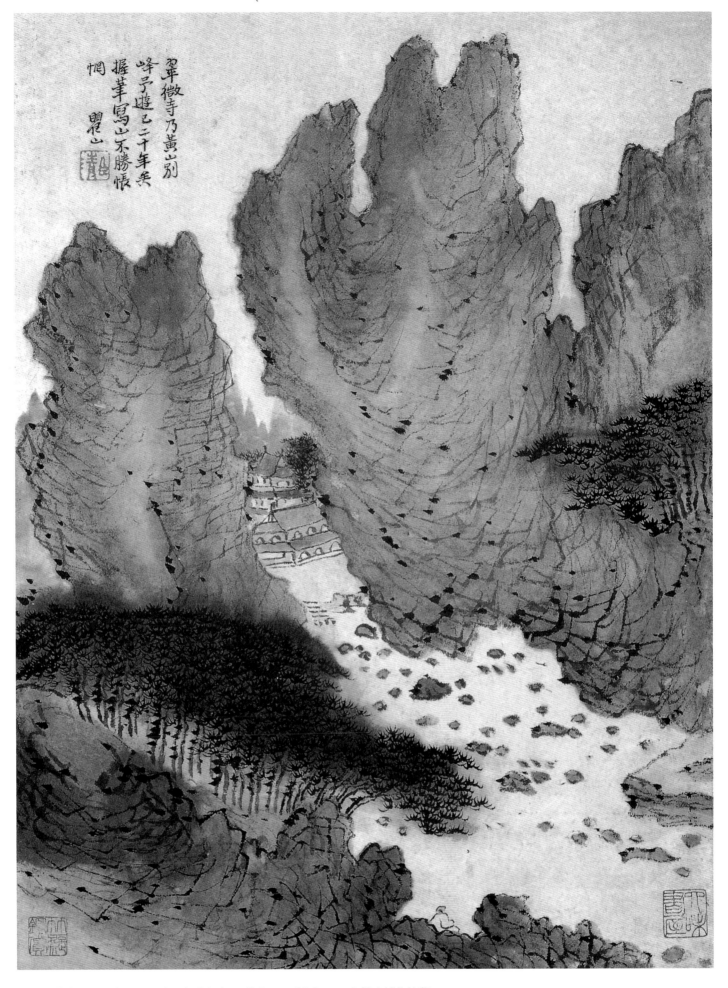

翠微寺乃黄山別
峰予遊已二十年矣
握筆寫此不勝悵
惘 瞿山

梅清　黄山图册（之一）　清　纸本设色　43.2cm×32.2cm　安徽省博物馆藏

　　梅清（公元1623—1697年），清代画家。原名士义，字渊公，号瞿山、敬亭山农，又号梅痴、雪卢、柏枧山人等。安徽宣城人。清顺治十一年举人，四次北上会试，以不第告终。工诗画，屡登黄山，观烟云变幻，印心手随，景象奇伟。笔法松秀，墨色苍浑。著有《天延阁集》《瞿山诗略》《稼园草》等。传世作品有《黄山十九景图》册、《黄山炼丹台图》轴等。

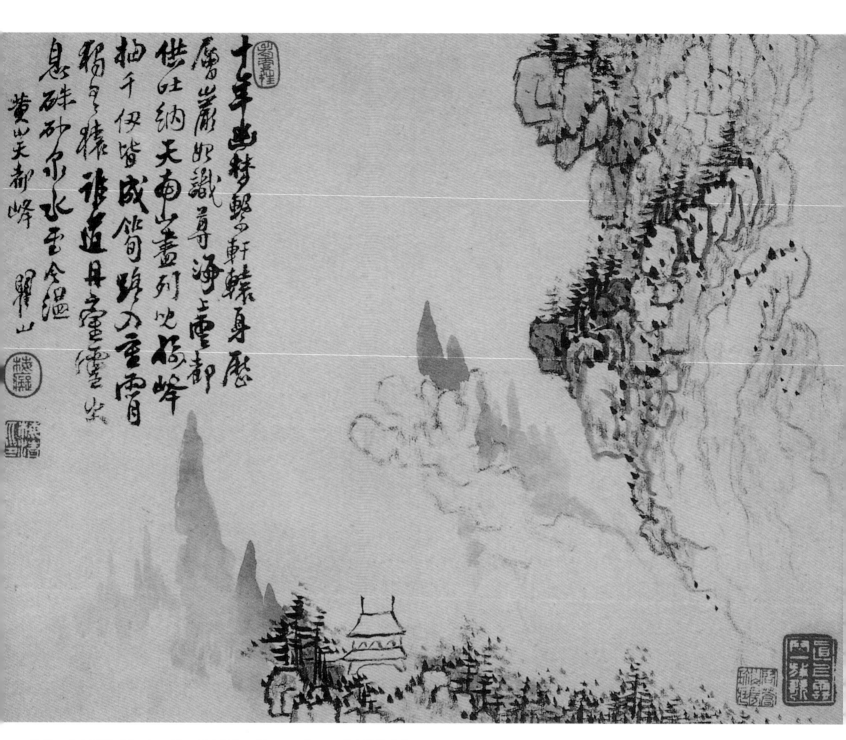

十年幽梦绕轩辕身历
层岩却识尊海上云都
供吐纳天南山画列处桃峰
柚千伊皆成笋跻入重霄
稻身稼谁近丹室霉霉窄
悬磴砂石水云今温
黄山天都峰
瞿山

梅清　黄山图册（之一）　　清　纸本设色　26cm×33cm　故宫博物院藏

044

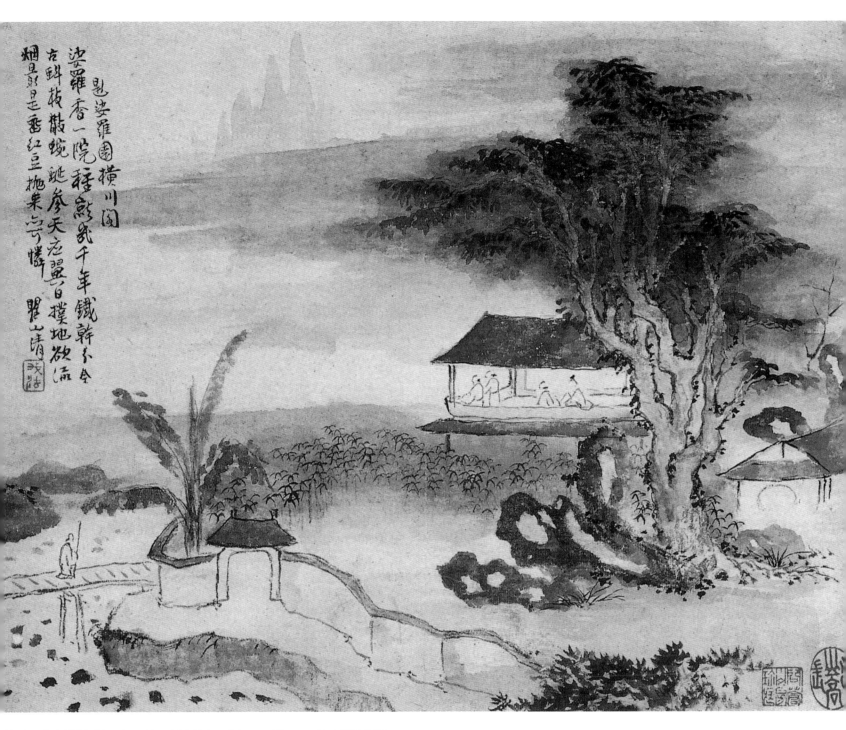

題婆羅園橫川閣
婆羅香一院禪定氣千年鐵榦參差
古斛枝散魄蜿蜒參天老墨白撲地欲流
烟景是雲紅豆拋果忘可憐
瞿山清

梅清　黄山图册（之二）　清　纸本设色　26cm×33cm　故宫博物院藏

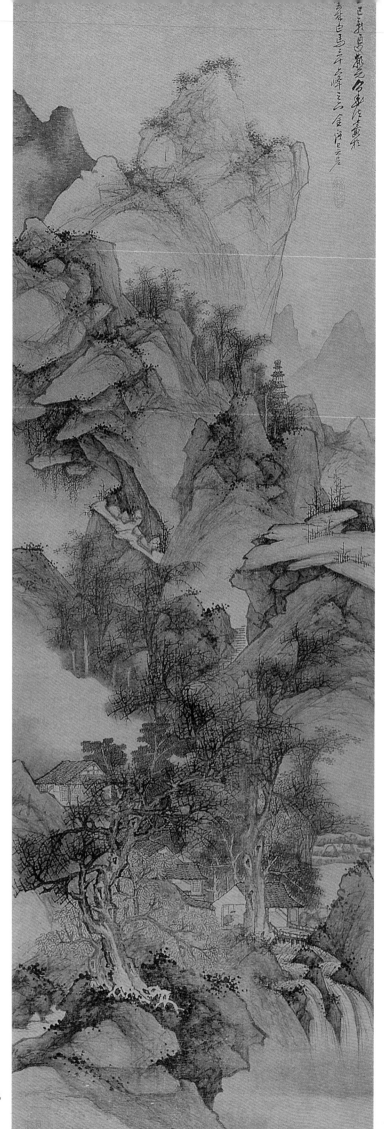

　　吴宏，清代画家。生卒年不详，活动于清顺治、康熙年间。宏一作弘，字远度，号竹史。江西金溪人，居江宁（今江苏南京）。善画山水、竹石，兼工诗书。其画多学宋李郭派，润以元人笔墨，自辟蹊径。为"金陵八家"之一。

吴宏　仿元人山水图轴　清
绢本设色　171.5cm×55.3cm
中国历史博物馆藏

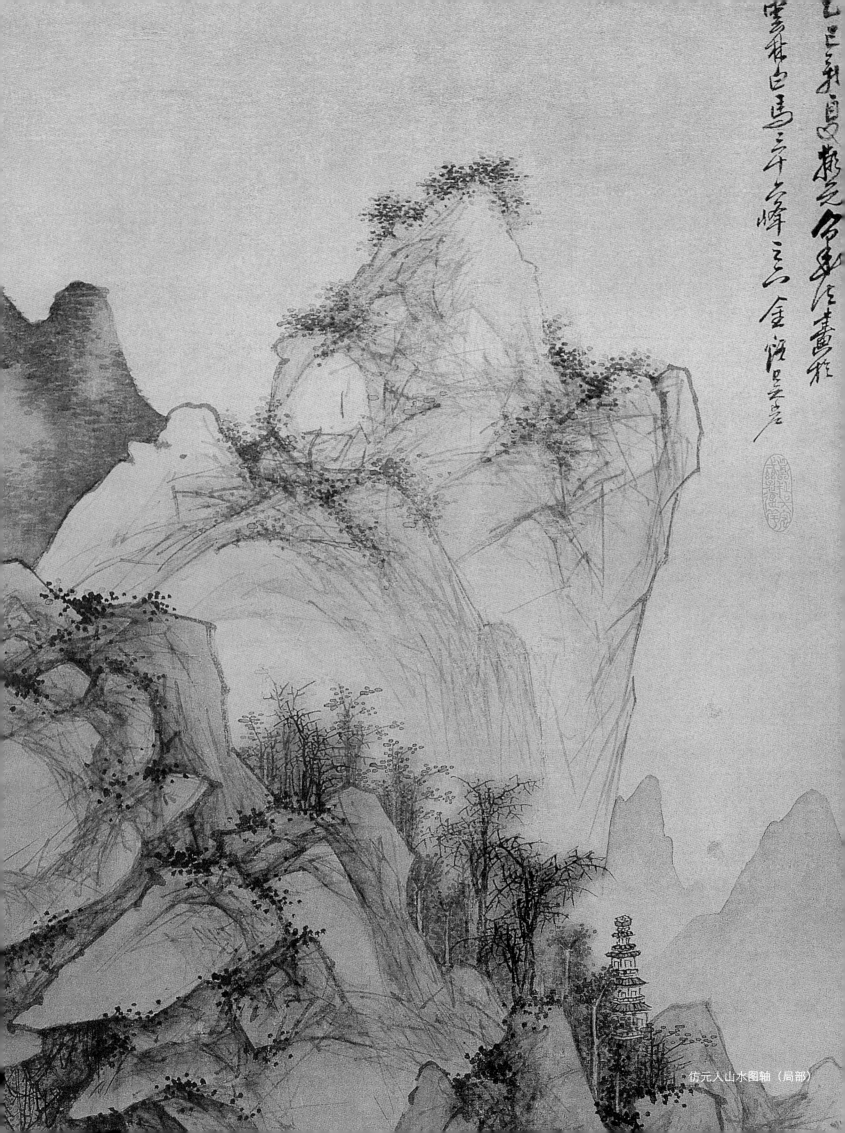

仿元人山水图轴（局部）

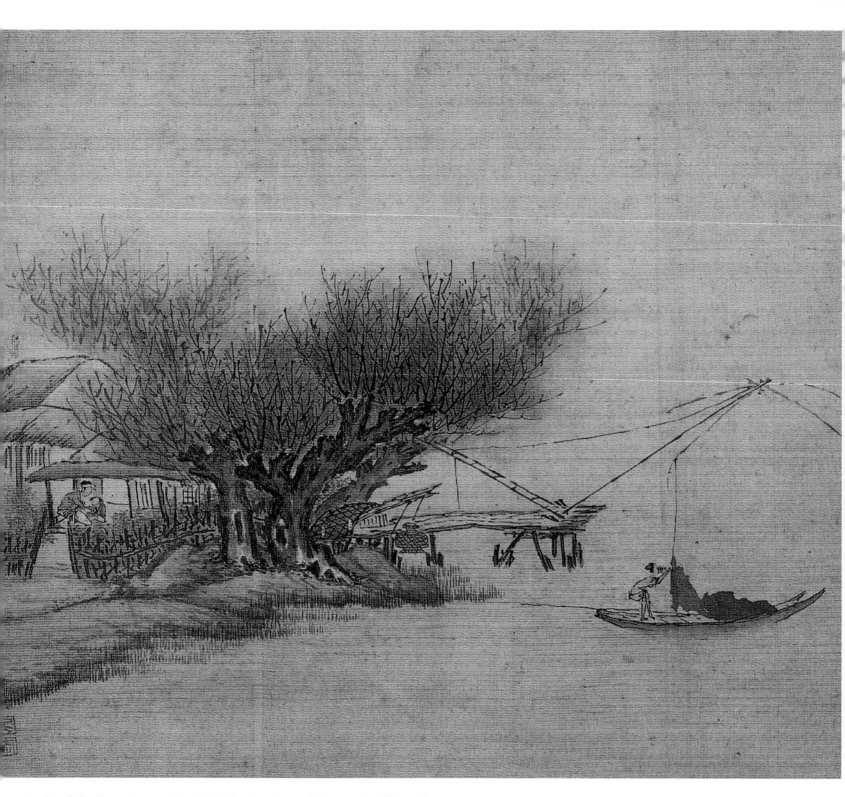

吴宏　山水图册（之一）　清　绢本设色　17.5cm×20.3cm　上海博物馆藏

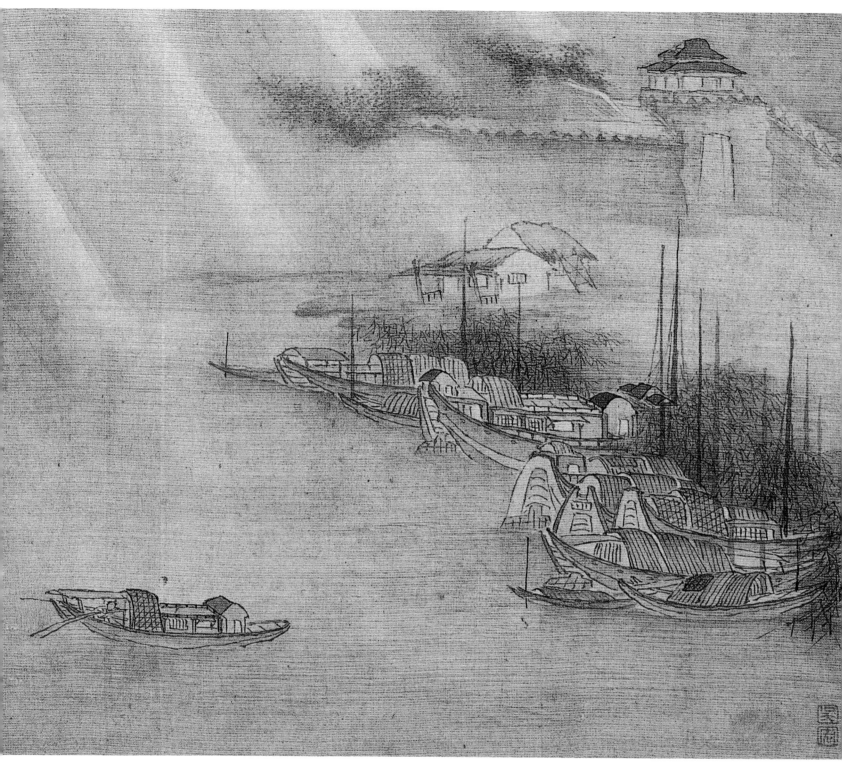

吴宏　山水图册（之二）　清　绢本设色　17.5cm×20.3cm　上海博物馆藏

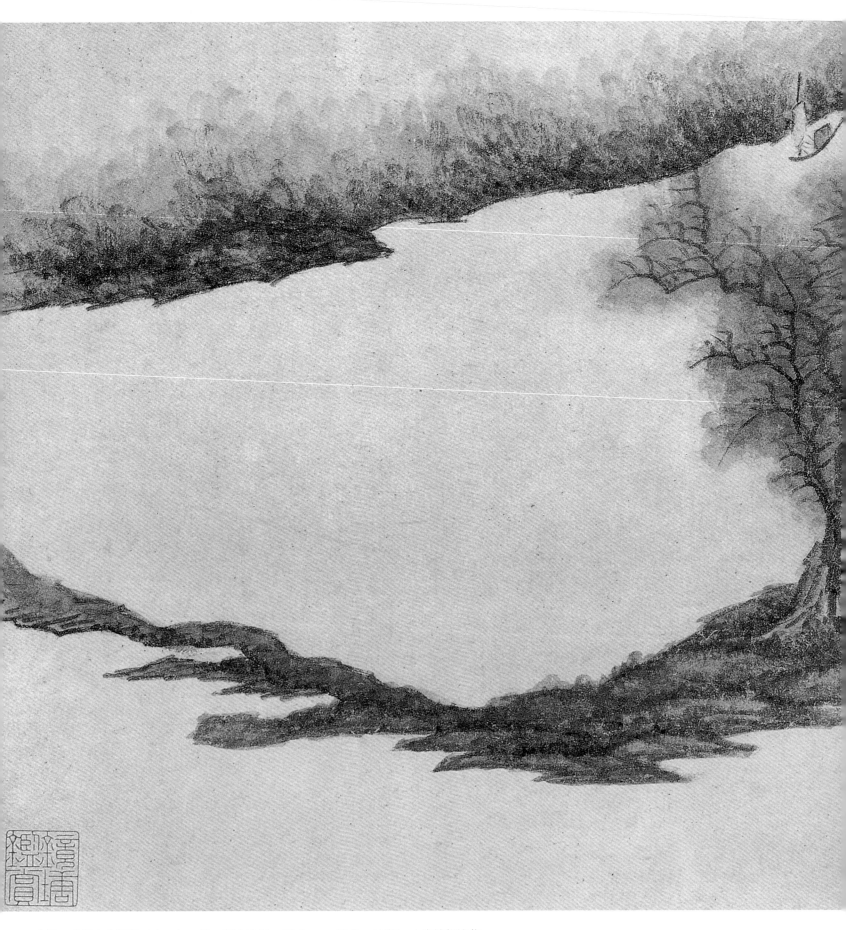

龚贤　八景山水图卷（之一）　清　纸本设色　24.4cm×49.7cm不等　上海博物馆藏

　　龚贤（公元1619—1689年），清代画家。一名岂贤，号半斤，又号野遗、柴丈人。江苏昆山人，寓居金陵
（今江苏南京）清凉山，筑半亩园。工画山水，取法董源、吴镇，重视写生，承众家之长，善用积墨，画风沉
厚朴实，创有一格。为"金陵八家"首领。传世作品有《茂竹青泉图》轴、《千岩万壑图》轴等。

龚贤　为锡翁作山水通景图屏　清　绢本墨笔　278.3cm×79.4cm×2　故宫博物院藏

龚贤　山水图册（之一）　清　绢本墨笔　36.5cm×27.7cm　上海博物馆藏

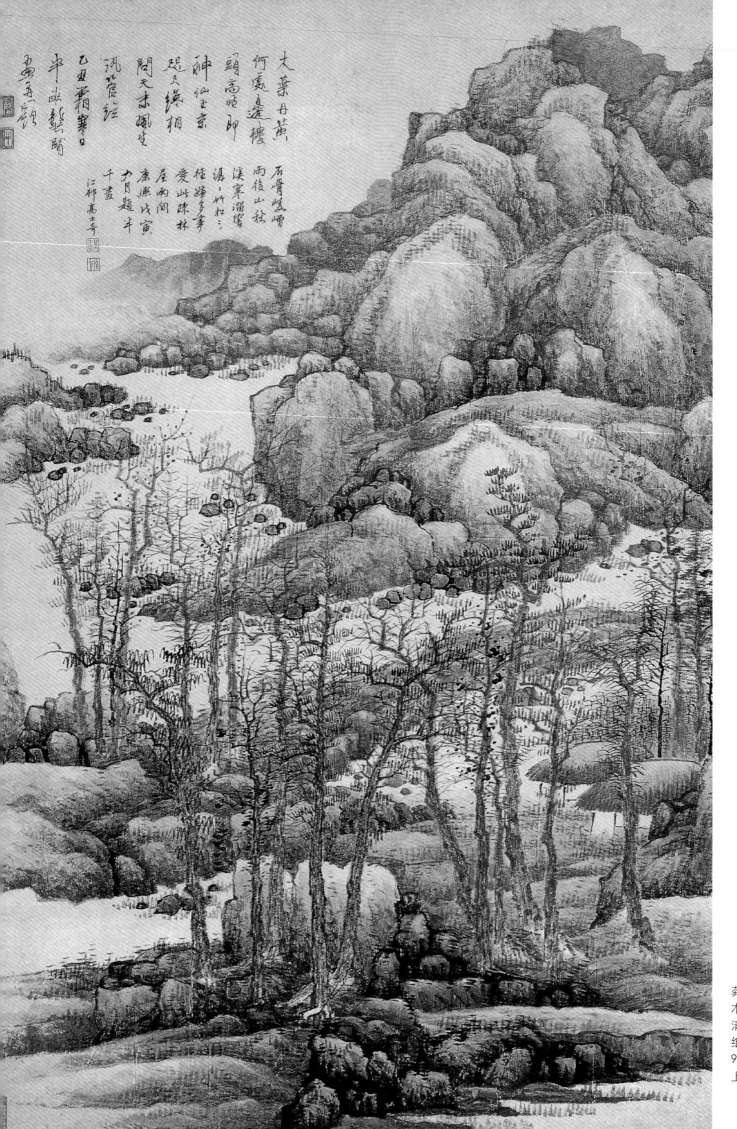

木葉丹黃
何處邊巖樓
頭高喃喃
溪寒濁瀅
恐是織相
問天未颼重
訊蛣管社
乙丑霜層寒日
半點龍眠
江都高士奇

康熙戊寅九月題半
千畫

龔賢
木葉丹黃圖軸
清
紙本墨筆
99.5cm×64.8cm
上海博物館藏

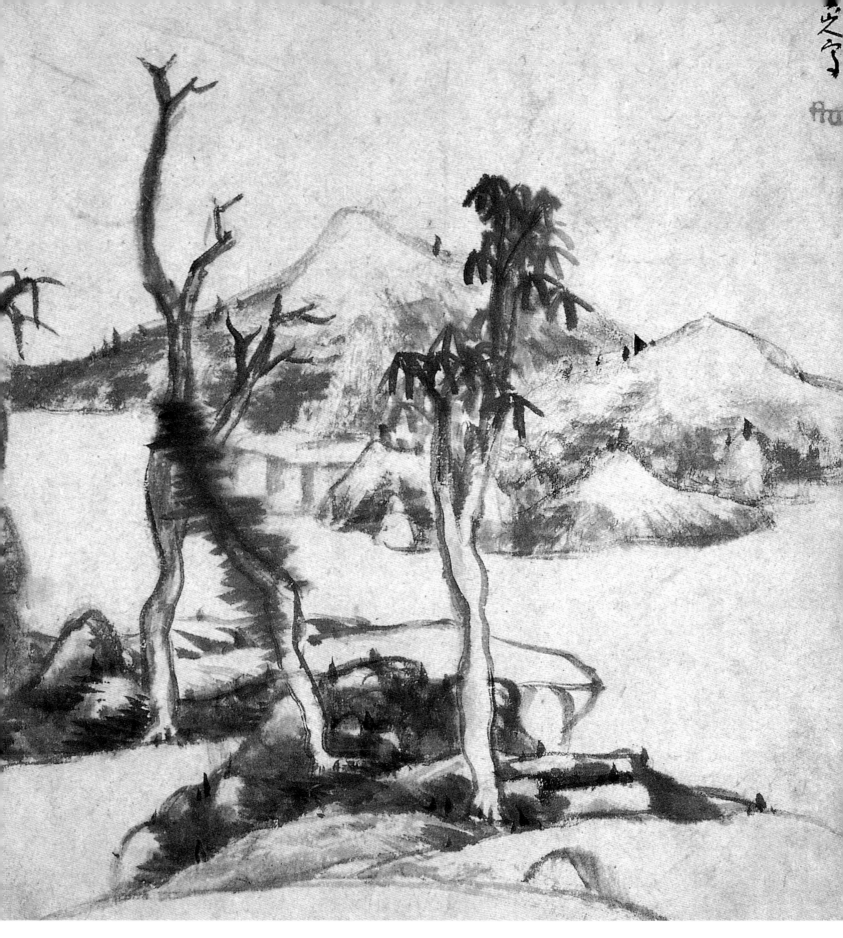

朱耷　山水花果图册（之一）　清　纸本墨笔　24.7cm×25.5cm　南京博物院藏

　　朱耷（公元1626—1704年），清代书画家。朱元璋十七子宁献王朱权九世孙，江西南昌人。原名统鉴。明亡时19岁，23岁落发为僧，法名传綮，字刃庵、个山，号雪个，别号书年、驴屋、人屋等。54岁时弃僧还俗，娶妻成家，59岁始见八大山人号。工诗文，书法魏晋。画山水宗法董其昌，上追黄子久，意境荒率冷逸，笔墨雄健简朴；花鸟画出自林良、沈周、陈淳、徐渭诸家写意法，造型奇特，构图险怪，笔法简练雄浑，具有笔简意赅、意气郁勃的艺术特色。传世作品有《朱耷书画合册》《上花图》轴等。

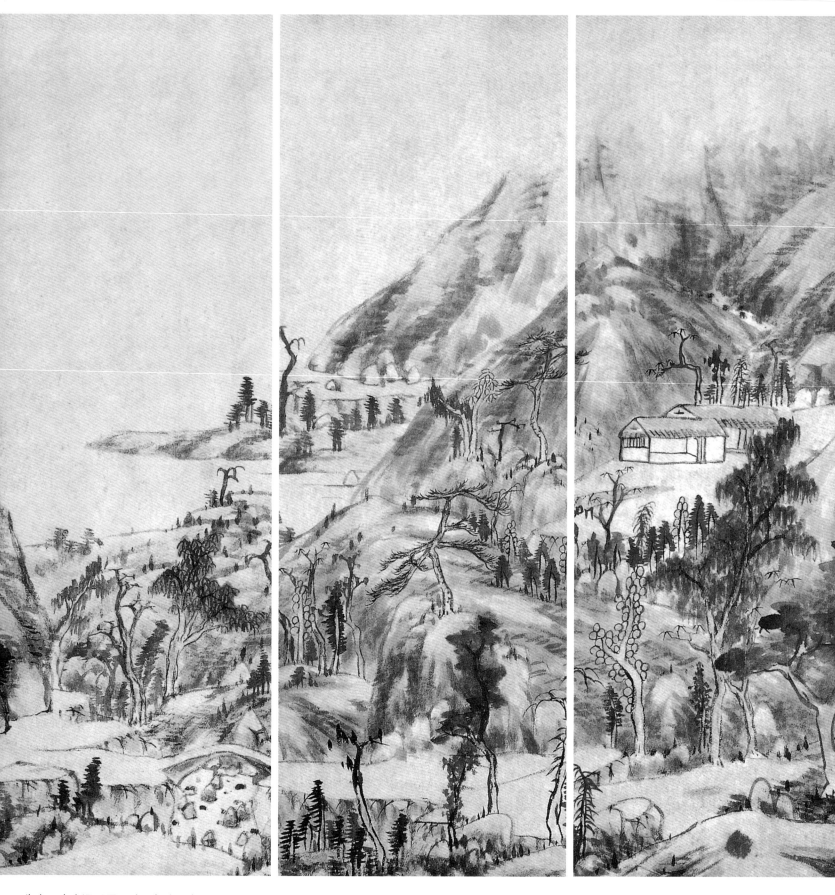

朱耷　山水通景屏　清　纸本设色　97.6cm×210.4cm　南京博物院藏

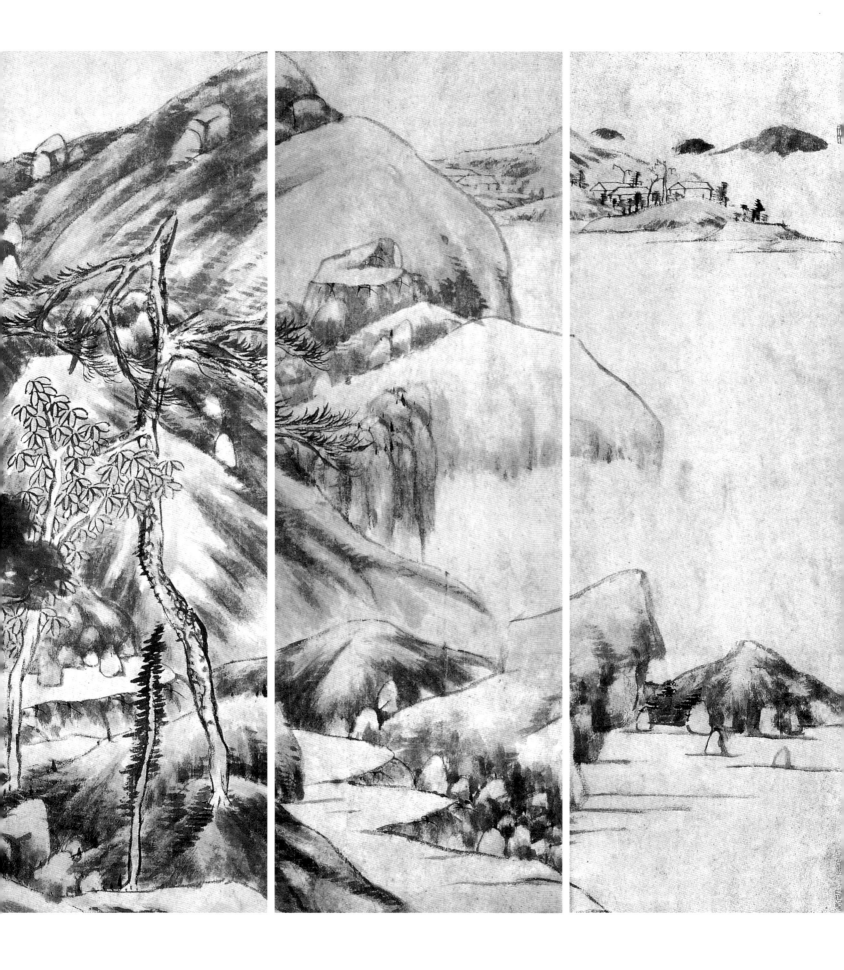

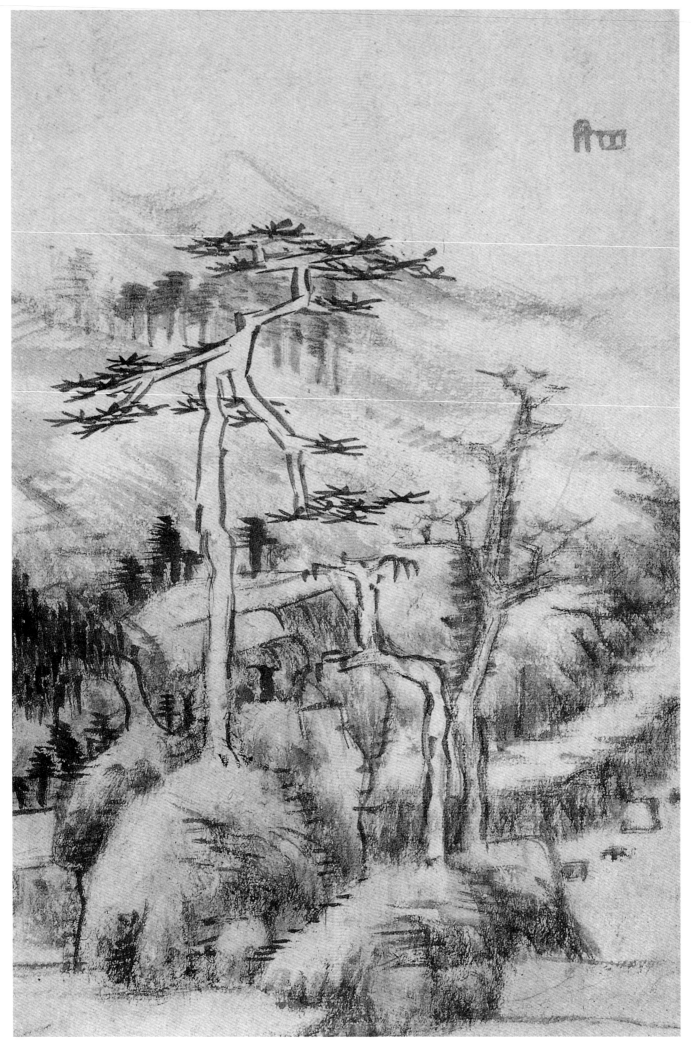

朱耷　书画册（之一）　清　纸本墨笔　24cm×16或19cm（不等）　南京博物院藏

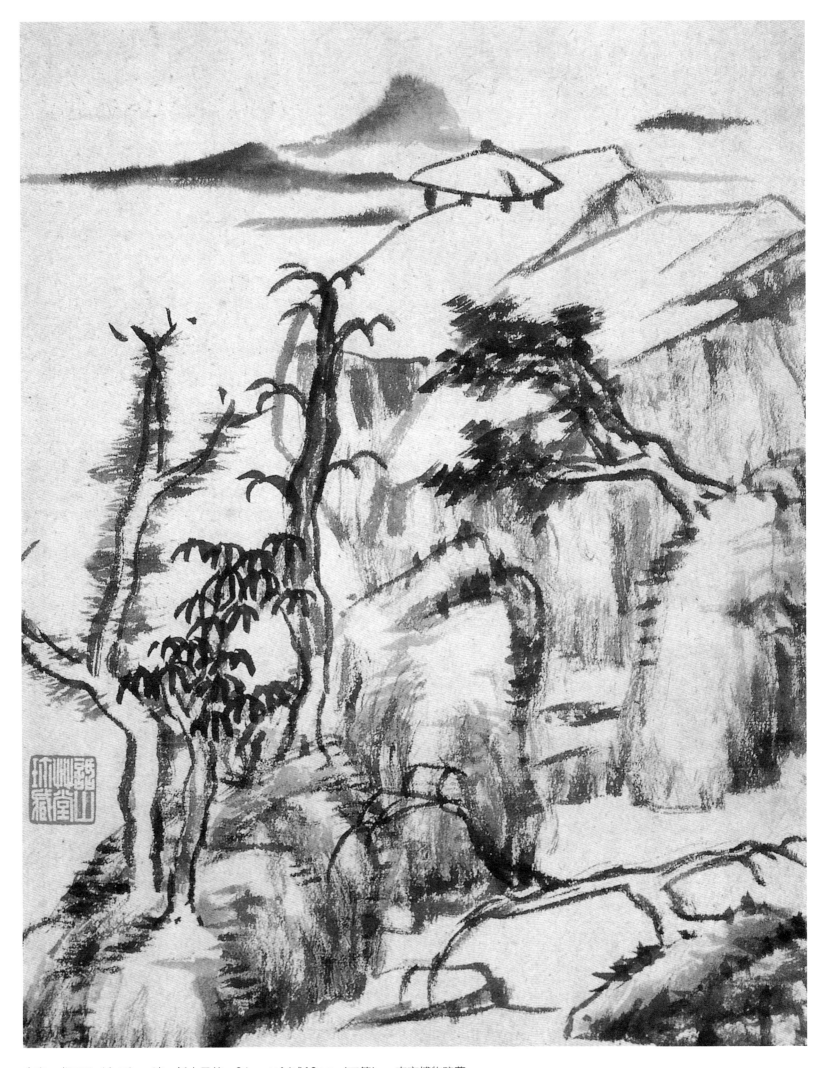

朱耷　书画册（之二）　清　纸本墨笔　24cm×16或19cm（不等）　南京博物院藏

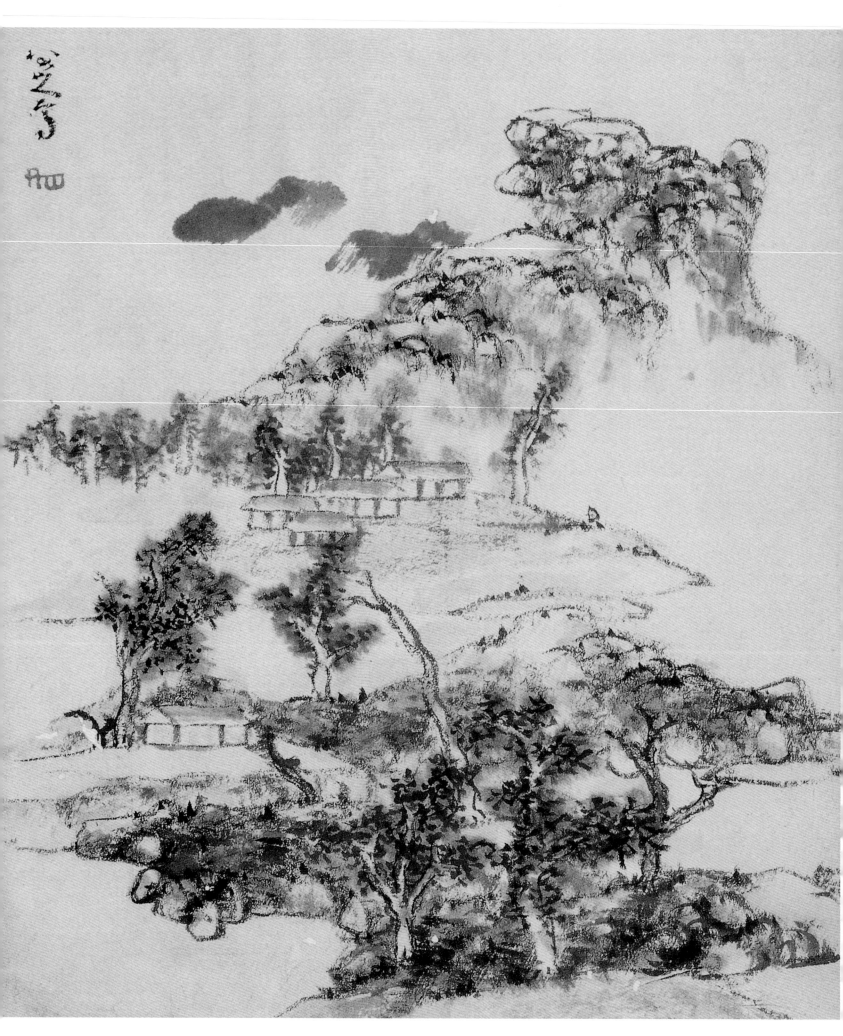

朱耷　书画册（之一）　清　纸本设色　26.5cm×23cm　西泠印社藏

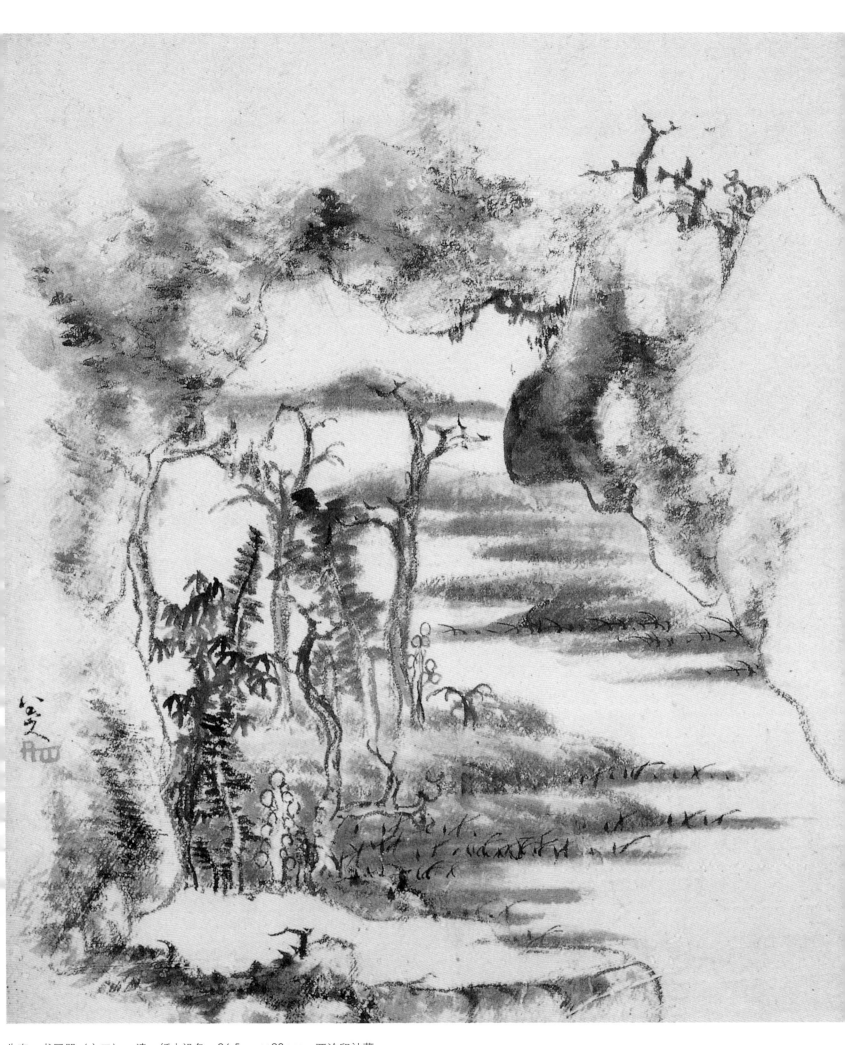

朱耷　书画册（之二）　清　纸本设色　26.5cm×23cm　西泠印社藏

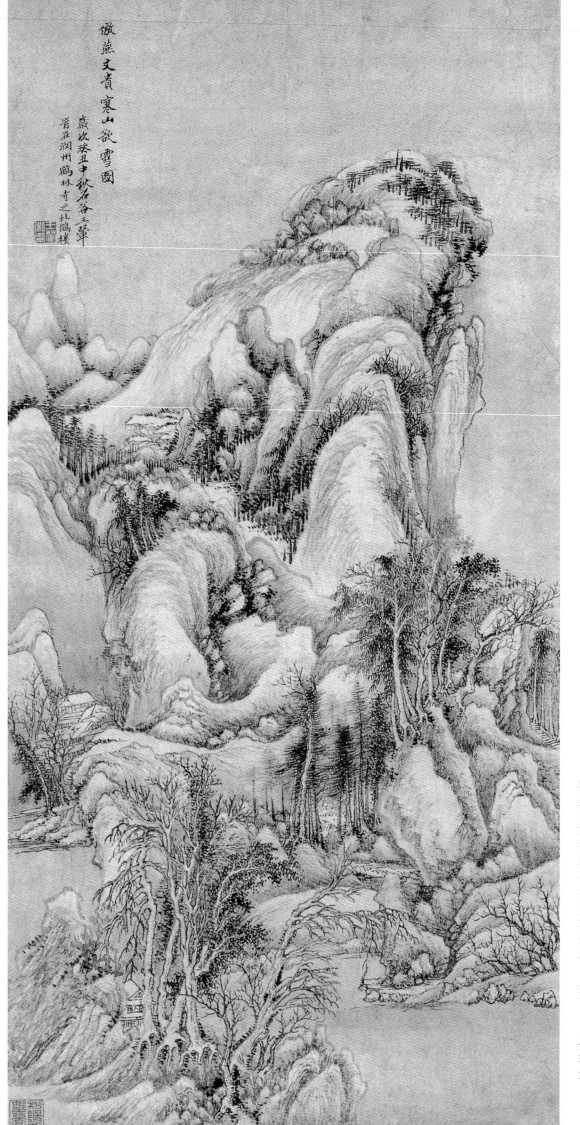

誠菴文貴寒山欲雪圖
歲次癸丑中秋石谷王翬
肖在潤州鶴林寺之北鴣樓

王翬（公元1632—1717年），清代画家。字石谷，号耕烟散人、清晖主人、剑门樵客等。江苏常熟人。善画山水，以摹古为主，但不独宗某派，能融会贯通，自成一家，有"画分南北宗至石谷合而为一"之说。他的作品深得皇帝赞赏，一时声振南北，从者甚多，成为"虞山派"首领，与王时敏、王鉴、王原祁合称"清初四王"，居清初画坛主流地位。传世作品有《断崖云气图》轴、《仿王蒙秋山草堂图》轴等。

王翬　寒山欲雪图轴　清
纸本墨笔　75.8cm×38cm
浙江省博物馆藏

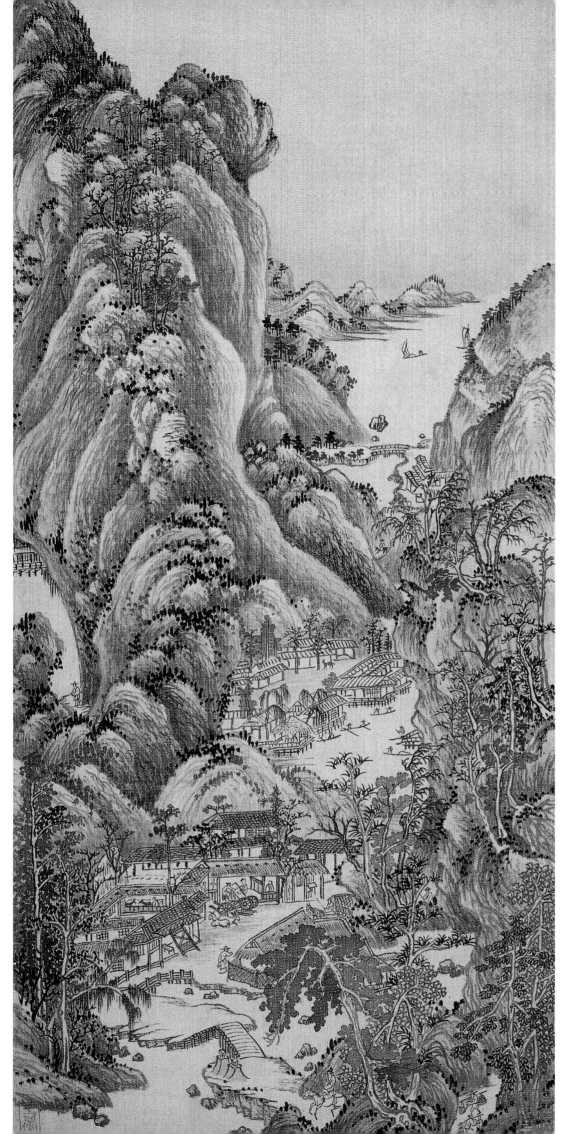

王翚 小中现大图册（之七） 清
纸本设色 55.5cm×24.5cm
上海博物馆藏

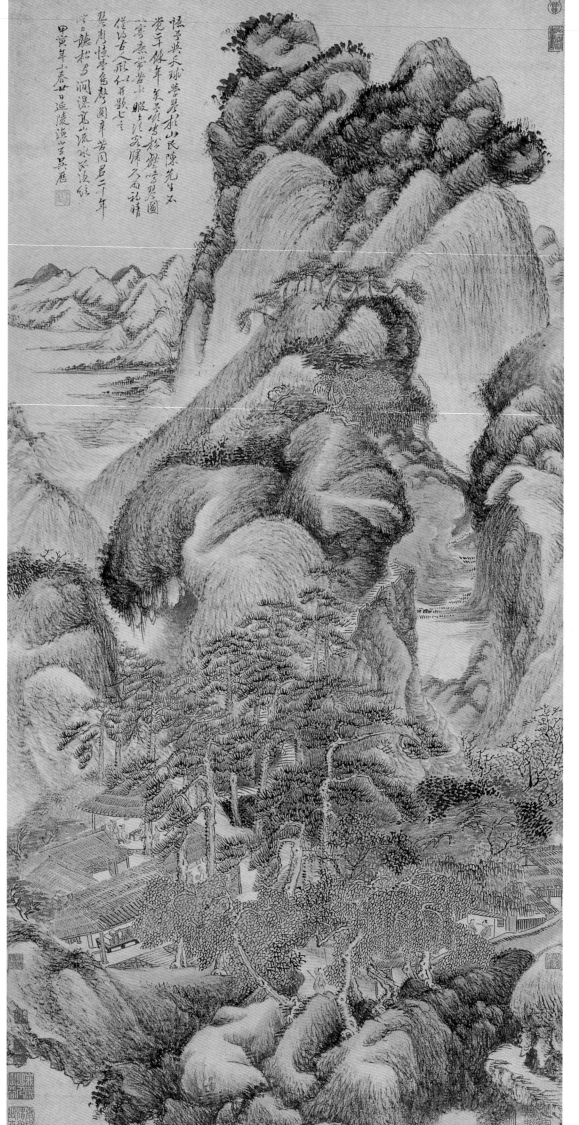

吴历（公元1632—1718年），清代画家。字渔山，号桃溪居士、墨井道人。江苏常熟人。诗文、书画俱佳，尤以山水名冠清初。早年师从王鉴、王时敏，后远追宋元诸家，尤得力于王蒙、吴镇，并受西法的影响。山水苍浑厚重，亦善画竹石、人物，与"四王"和恽寿平并称为"清初六大家"。一生布衣，以卖画为生。中年时入天主教，50岁至澳门，57岁成为司铎，传教于上海、嘉定等地，故50岁至70岁间作品少见。传世作品有《湖天春色图》轴、《竹石图》轴等。

吴历　松壑鸣琴图轴　清
纸本墨笔设色　103cm×50.5cm
故宫博物院藏

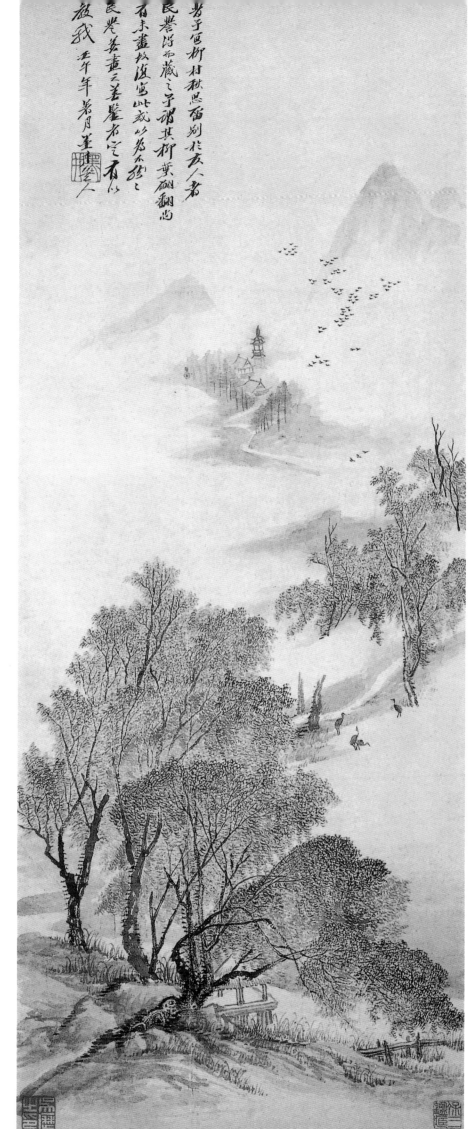

吴历　柳村秋思图轴　清
纸本墨笔　67.7cm×26.5cm
故宫博物院藏

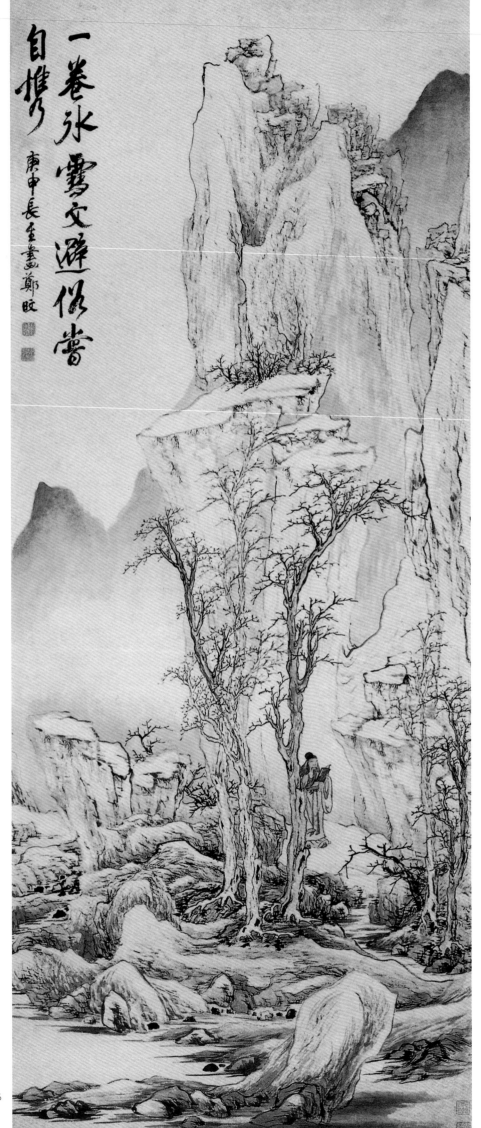

一卷冰雪文避俗尝自惬

康申长至墨画郑旼

郑旼（公元1633—1683年），字慕倩、穆倩，号慕道人、神经证史、雪痕后人等。安徽歙县人。明遗民，嗜理学，工画山水。笔墨苍劲，得倪云林、吴镇遗意，为新安画派名家之一。著有《拜经斋集》《致道堂集》《正己居集》等。传世作品有《寒林读书图》轴等。

郑旼　寒林读书图轴　清
纸本设色　216.3cm×88.6cm
故宫博物院藏

叶欣　山水图册（之一）　清　纸本设色　20.8cm×15.5cm　天津市艺术博物馆藏

　　叶欣，生卒年未详，字荣木。华亭（今上海松江）人，流寓金陵（今江苏南京）。工画山水，远师赵令穰，近学明姚允在，笔墨方硬疏简，气韵清逸，自成一格。活动于清顺治、康熙年间，为"金陵八家"之一。传世作品有《山水图》册、《梅花流泉图》卷等。

叶欣　山水图册（之二）　清　纸本设色　20.8cm×15.5cm　天津市艺术博物馆藏

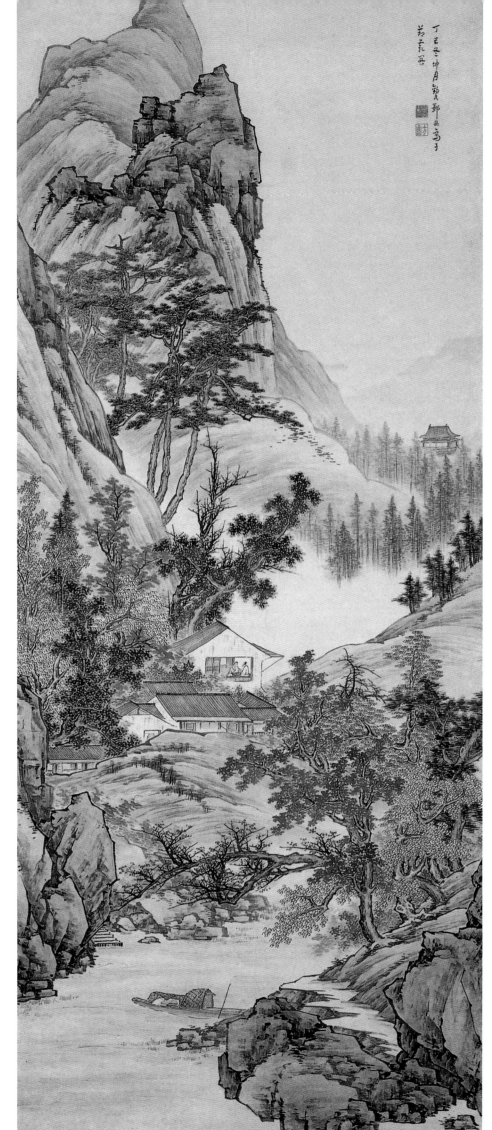

邹喆，生卒年未详，字方鲁。吴县
（今江苏苏州）人，家金陵（今江苏南
京）。山水宗法宋元，布局宏阔工稳，笔墨
整饬劲利。兼长花卉，有元王渊风致。为
"金陵八家"之一。传世作品有《山阁谈诗
图》轴、《松林僧话图》轴等。

邹喆　山阁谈诗图轴　清
纸本设色　252.6cm×104.4cm
故宫博物院藏

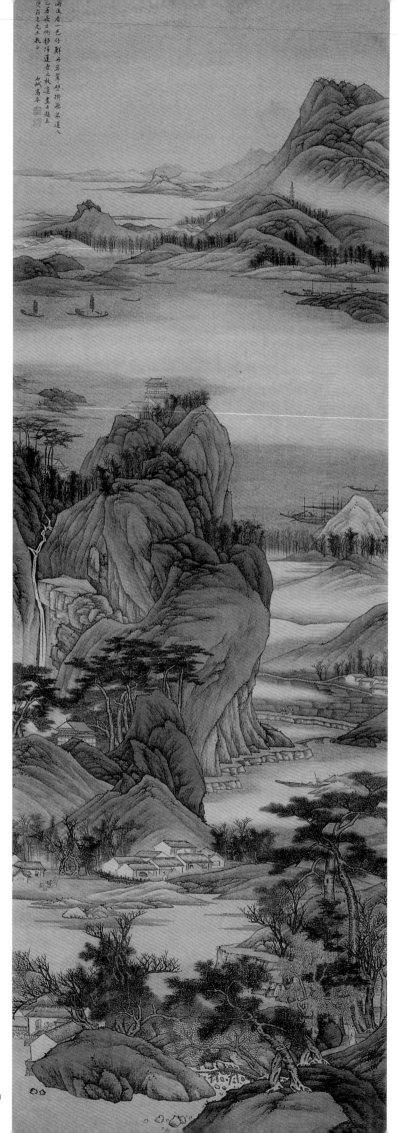

高岑，生卒年未详，字蔚生。浙江杭州人，寓居金陵（今江苏南京）。精山水，画风出入宋元之间。活动于明崇祯至清康熙年间，为"金陵八家"之一。传世作品有《青绿山水图》轴、《草亭望远图》轴。

高岑　青绿山水图轴　清
绢本设色　273cm×90.5cm
故宫博物院藏

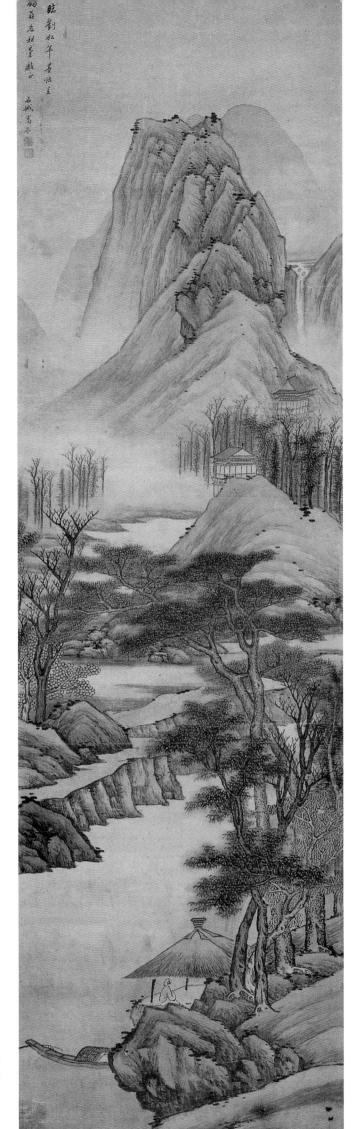

高岑　草亭望远图轴　清
绫本设色　187cm×53cm
湖北省博物馆藏

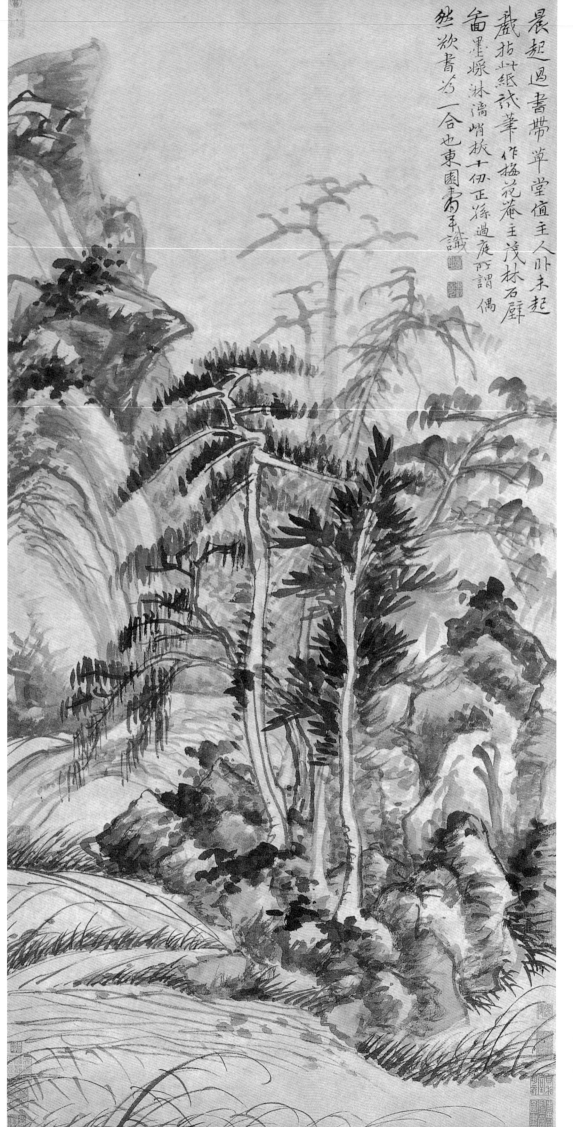

晨起过书带草堂值主人仆未起
戏拈蜡纸试笔作梅花庵主茂林石壁
备墨濈淋漓峭拔仍正叔过庭所谓偶
然欲书为一合也东园客南田手识

恽寿平（公元1633—1690年），
清代书画家。初名格，字寿平，后
以字行，改字正叔，号南田、白云
外史等。江苏武进人。他一生坎
坷，以卖画为生。其山水宗宋、元
诸家，尤得益于黄公望。后改习花
鸟，其没骨花卉创一代新风，为
"清初六大家"之一。亦工诗、
书，著有《瓯香馆集》《南田诗
抄》。传世作品有《落花游鱼图》
轴、《锦石秋花图》轴等。

恽寿平　茂林石壁图轴　清
纸本墨笔　118cm×57cm
故宫博物院藏

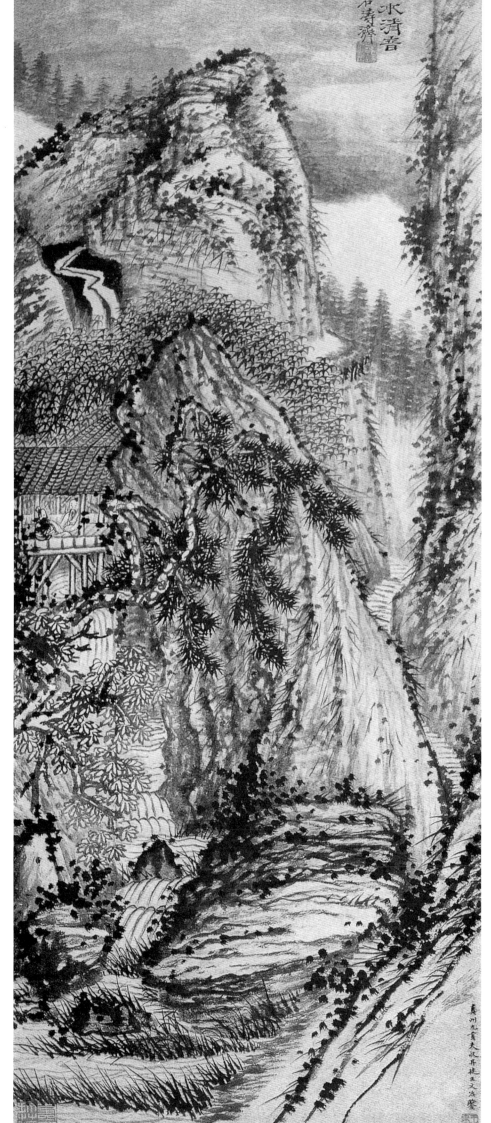

原济（公元1642—1707年），清代书画家。
僧，本姓朱，名若极，后更名原济、元济，又
名超济，小字阿长，字石涛，号大涤子，又号清
湘老人、清湘陈人、清湘遗人、粤山人、湘源济
山僧、零丁老人、一枝叟，晚号瞎尊者，自称苦
瓜和尚。广西人，明靖王赞仪十世孙。善画山水
及花果兰竹，兼工人物，笔意恣肆，脱尽窠臼，
声振大江南北，并工书法诗文，每画必题。与弘
仁、石谿、朱耷合称"清初四高僧"。著有《画
语录》。传世作品有《黄山八胜图》册、《诗画
册》等。

原济　山水清音图轴　清
纸本墨笔　102.5cm×42.4cm
上海博物馆藏

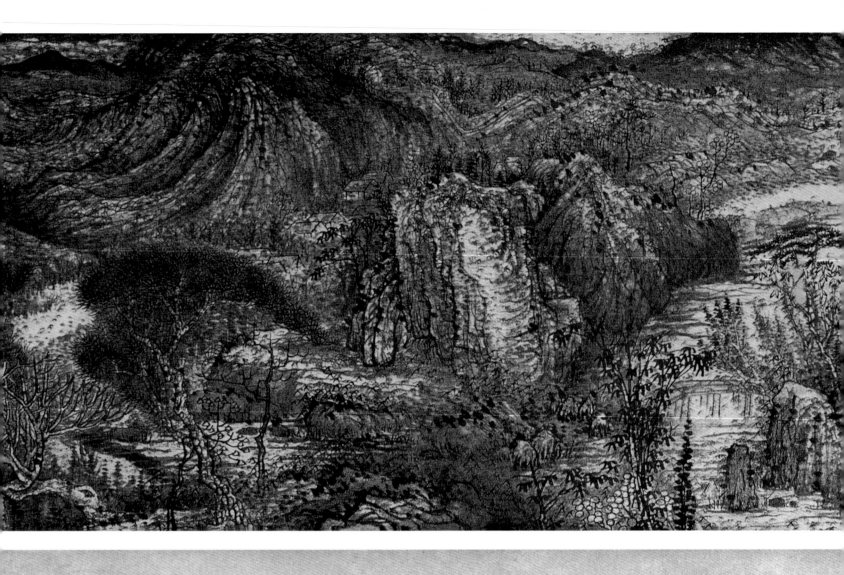

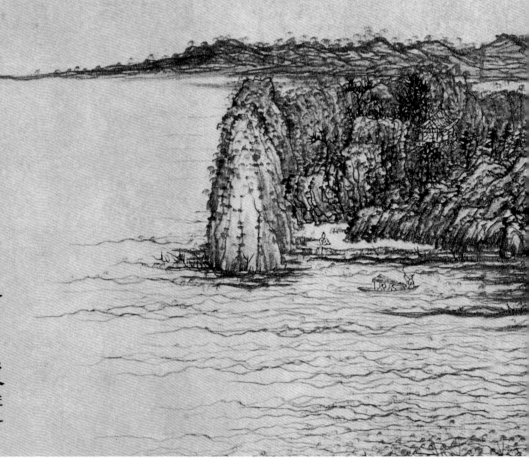

郭河陽論畫山有可望者可遊者可居者余曰江南江北水陸平川新沙古岸是可居著淺則赤壁蒼橫湖橋斷岸深則林巒翠滴瀑水懸爭是可遊者峰巒入雲飛巖墮日無窮土石長無根木未妄有是可望者今之遊於筆墨者總是名山大川未嘗見鱗罽屋何居出郭何曾萬里入室那容年交泛濫之酒栖貨簇新之古董道眼未明縱橫習氣安可辯為自之曰此某家筆墨此某家灓派猶青之示育人醜婦之評醜婦一兩賞鑑云乎哉不立一法是吾宗也不捨一法是吾旨也學者知之乎苦瓜老人濟於乙未之二月金陵南還客且憨齋宮紙餘案主人慎庵先生索畫并識請教清湘枝下人石濤元濟

原济　搜尽奇峰打草稿图卷　清　纸本墨笔　34cm×287cm　故宫博物院藏

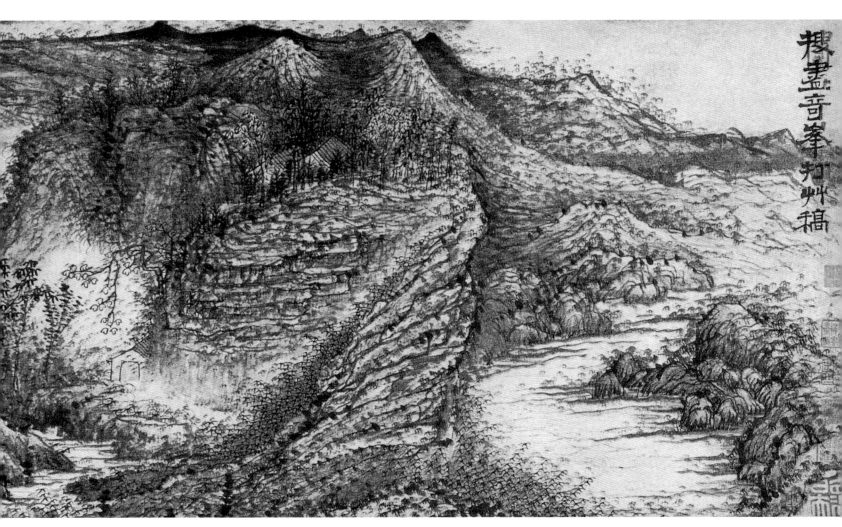

搜盡奇峯打草稿

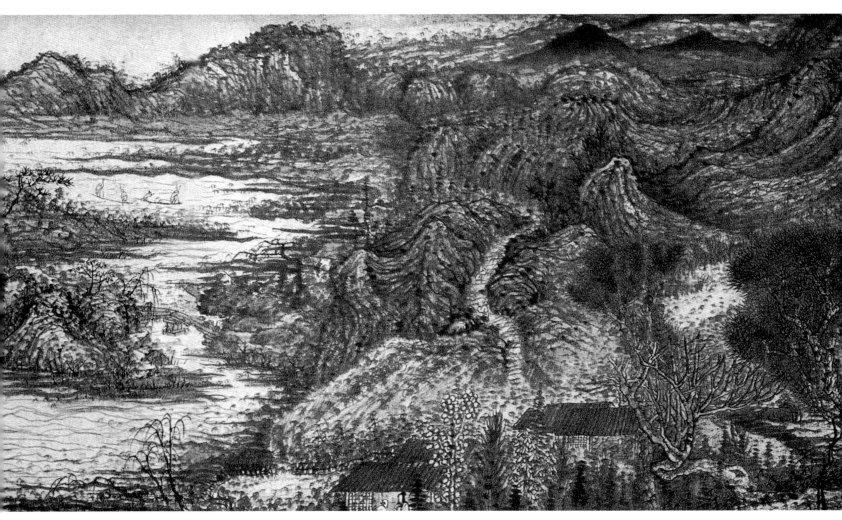

搜盡奇峯

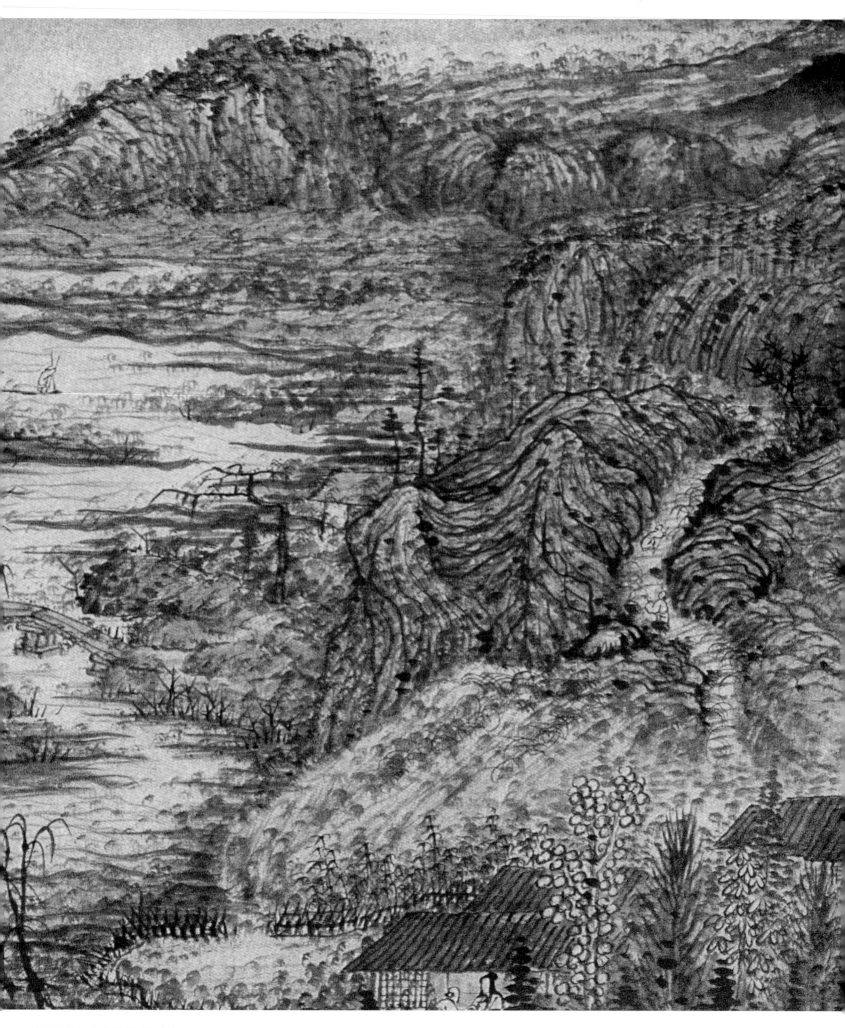

搜尽奇峰打草稿图卷（局部）

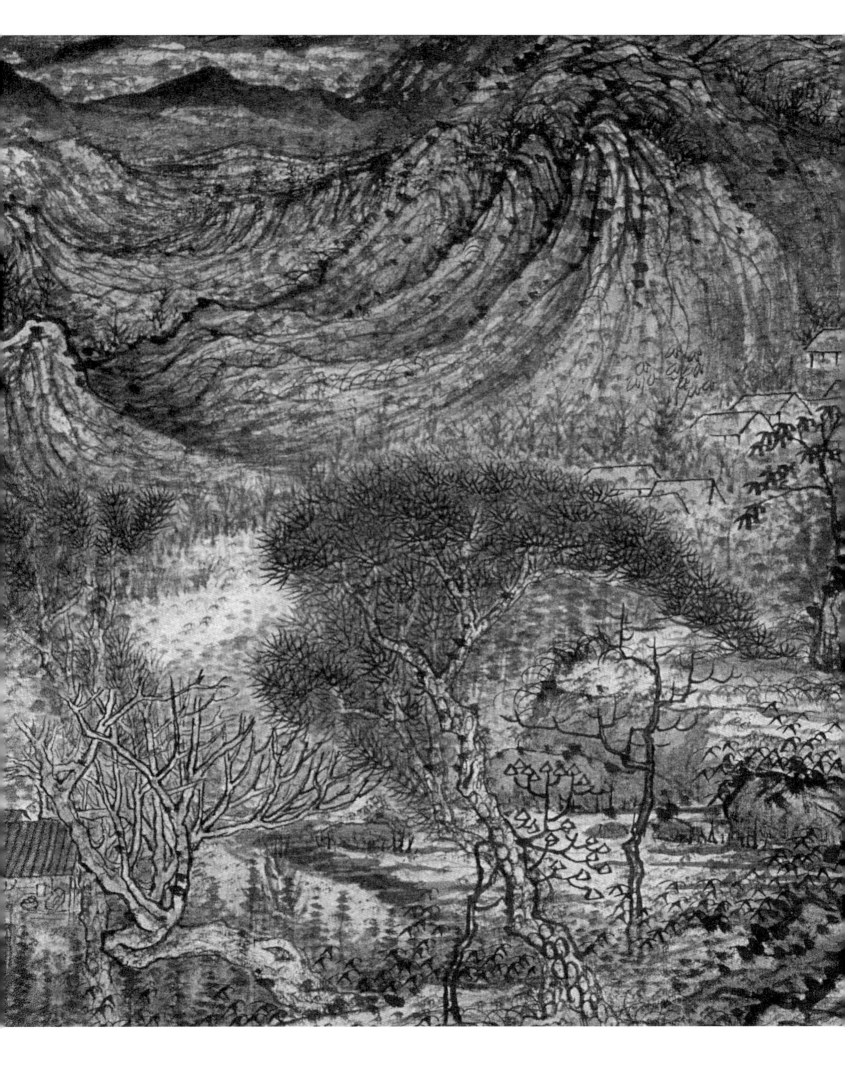

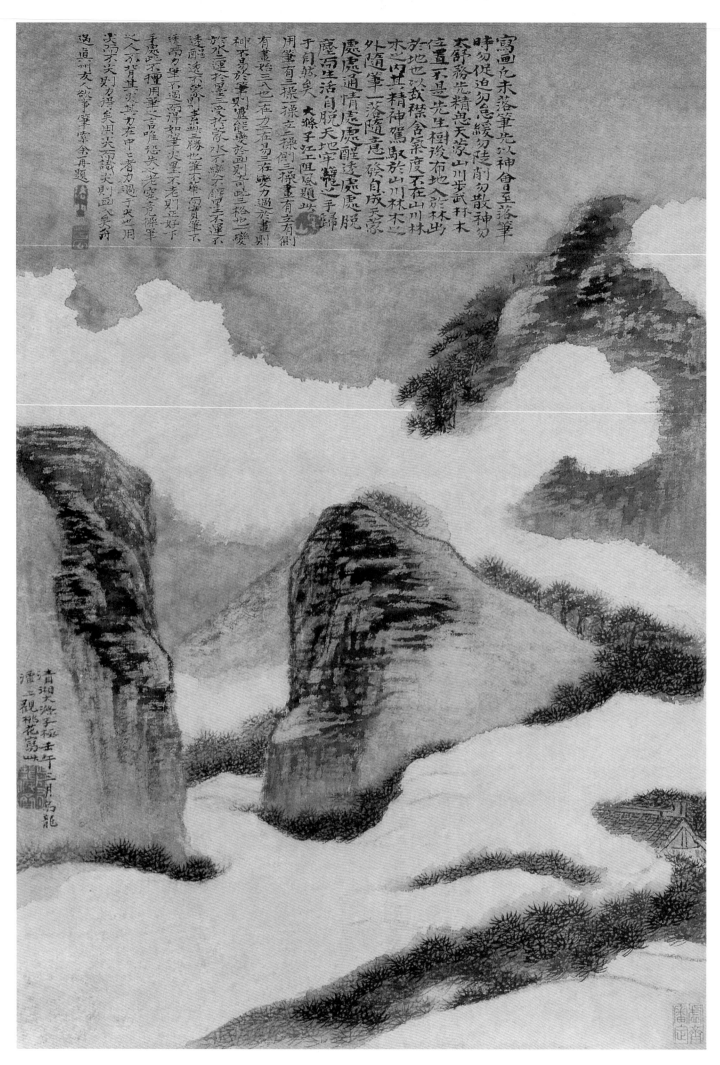

原济　云山图轴　清　纸本设色　45cm×30.6cm　故宫博物院藏

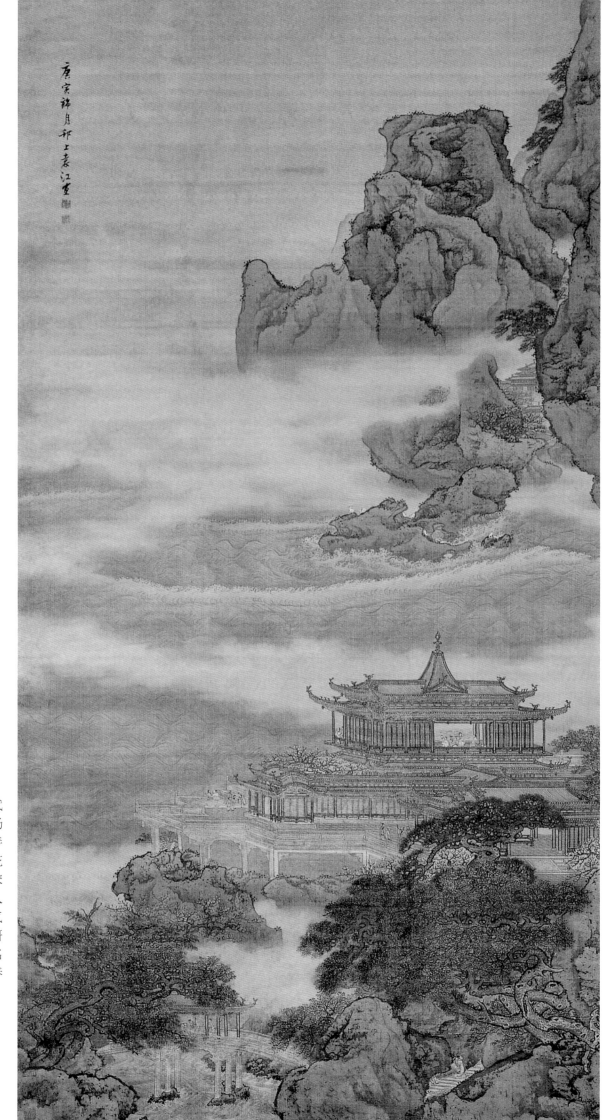

　　袁江，生卒年不详，清代画家。字文涛。江都（今江苏扬州）人。雍正时供奉养心殿。善画山水、楼阁和界画，兼画花鸟。早年学仇英，后广泛师法宋元各家。他的界画，在继承前人技法的基础上，加强了对生活气息的描绘。笔法工整，设色妍丽，风格富丽堂皇，是清代著名的界画家。传世作品有《水殿春深图》《柳岸夜泊图》轴等。

袁江　观涛图轴　清
绢本设色　215cm×104.3cm
上海博物馆藏

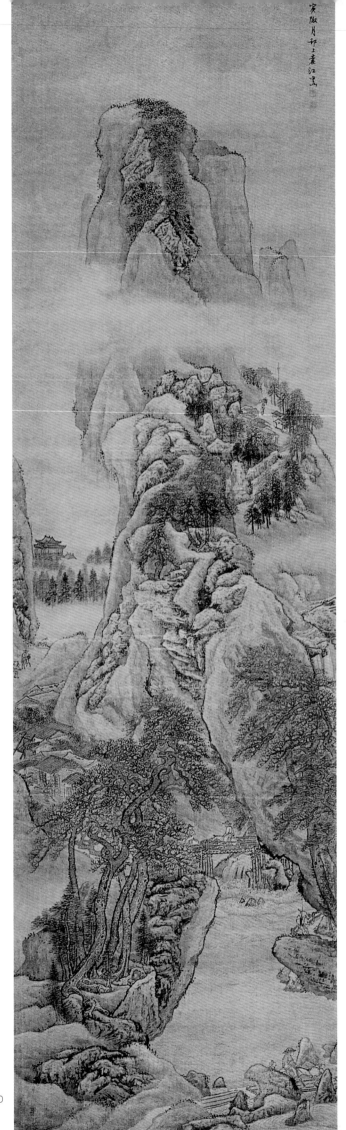

袁江　云中山顶图轴　清
绢本设色　178.7cm×52cm
辽宁省博物馆藏

　　袁耀，生卒年未详，亦作曜，字
昭道。江都（今江苏扬州）人，约活
动于清雍正、乾隆年间。袁江之子，
一说袁江之侄。工山水、楼阁、界
画。画风工整华丽，与袁江相似。偶
作花鸟。传世作品有《汉宫秋月图》
轴、《雪蕉双鹤图》轴、《阿房宫
图》轴等。

　　袁耀　汉宫秋月图轴　清
　绢本设色　129cm×61.3cm
　　　故宫博物院藏

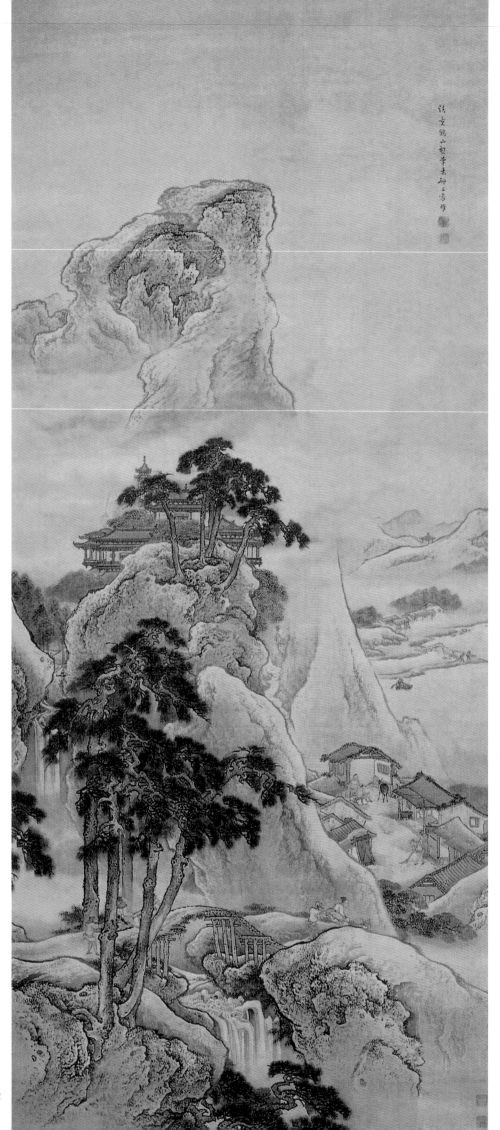

袁耀　仿王蒙山水图轴　清
绢本设色　233.6cm×101.5cm
故宫博物院藏

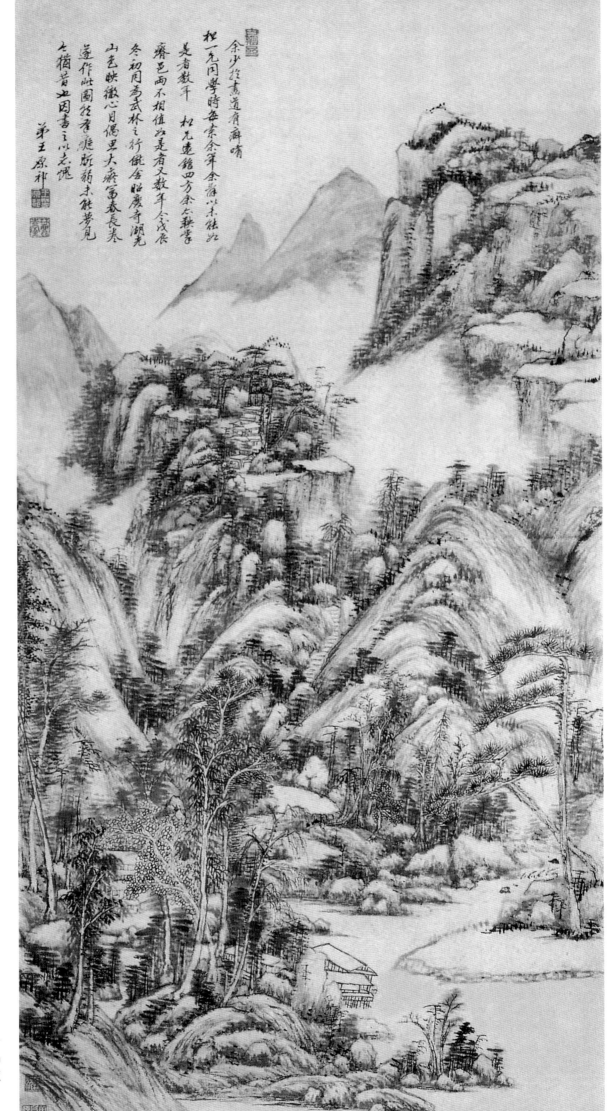

余少脩於画道有酷嗜
柜一先同学時毎索余年余毎以未能此
是者数年 松亮遠館四方余亦歌筆
瘠邑雨不相值此是者又数年今戊辰
冬初聞為武林之行倬余眎奇胸光
山色映徹心目偶里大痴富春長春
遂作此圖知爱恃怎斬緬未能夢見
之檐昔山因書之以去慨

弟王原祁

王原祁（公元1642—1715
年），清代画家。字茂京，号麓
台、石师道人。江苏太仓人。
王时敏孙。康熙九年（公元1670
年）进士，官至户部侍郎。曾任
《佩文斋书画谱》纂辑官，为清
初"四王"之一。画风宗法黄公
望，但在墨色、意境中富于变化
和创造，追随者甚众，为清代著
名山水画派"娄东派"的领袖。
传世作品有《溪山别意图》轴、
《设色山水》轴等。

王原祁　仿大痴富春图轴　清
纸本设色　100.6cm×51.8cm
浙江省博物馆藏

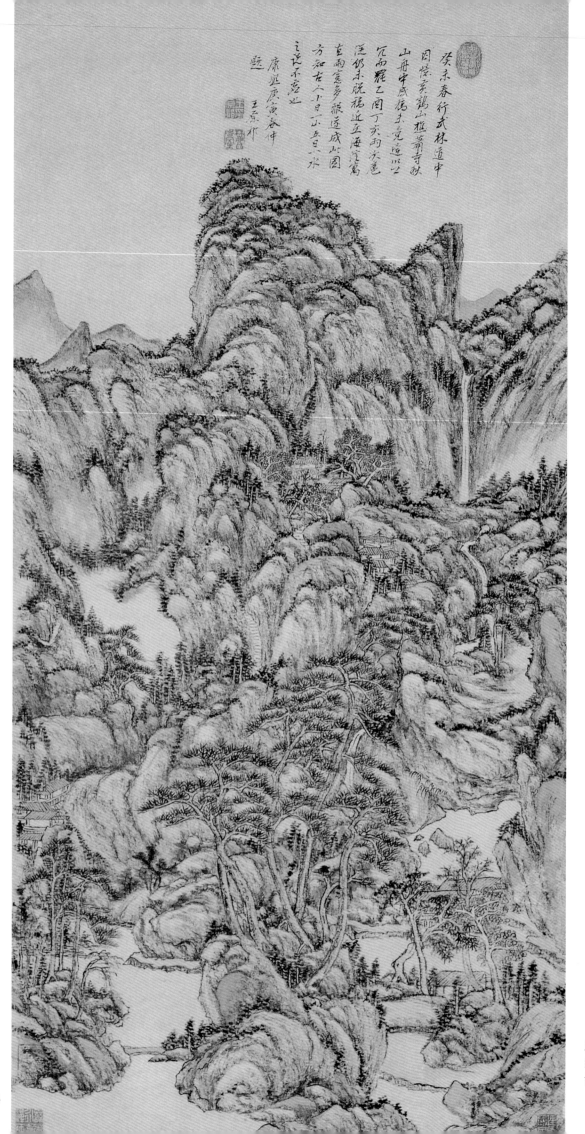

癸未春行武林道中
因憶黄鶴山樵蕭寺秋
山舟中感慨未克遂以此
冗而罷乙酉丁亥兩次展
汪鄭未脫稿近至海淀寓
直兩寇多暇遂成此圖
方知古人不日可成與水
之說不誣也

康熙庚寅春仲
題 王原祁

王原祁　仿王蒙山水图轴　清
纸本设色　102.4cm×54.3cm
故宫博物院藏

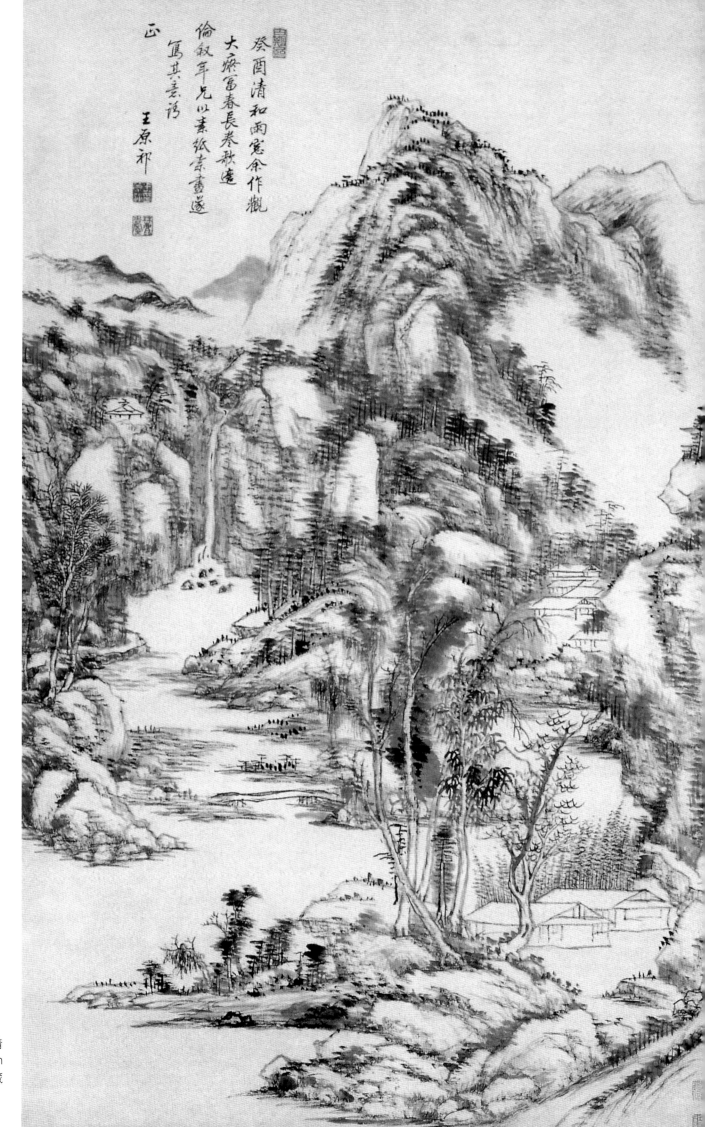

癸酉清和雨窗余作觀
大癡富春長卷秋遠
倫敘年兄以素紙索畫遂
寫其意鴻
正 王原祁

王原祁　富春山圖軸　清
紙本墨筆　98.8cm×60.1cm
故宮博物院藏

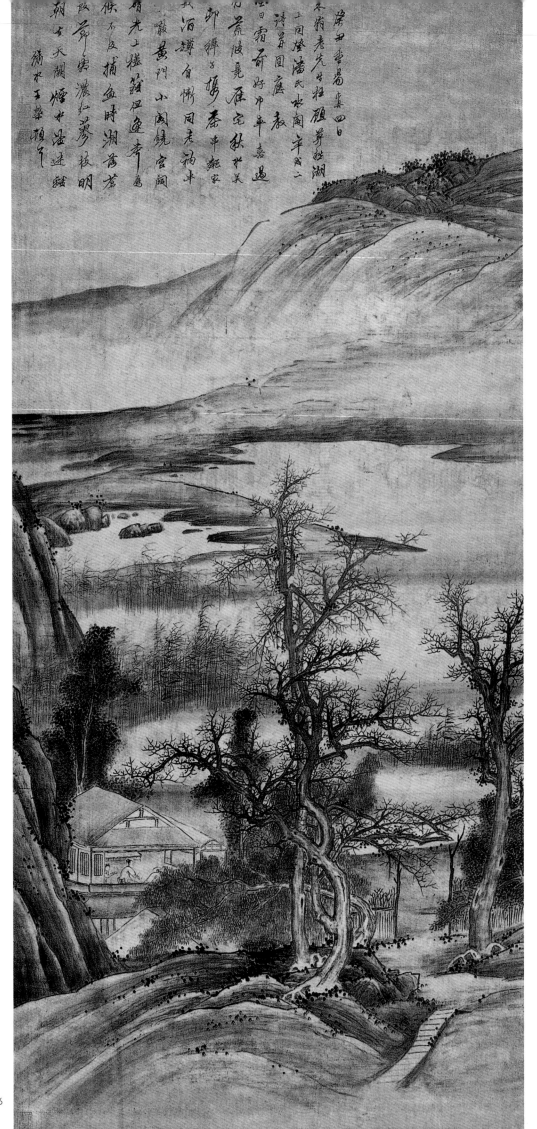

王概（公元1645—1710年），初名
匄，亦作丐，字东郭，一字安节。其先祖
为秀水（今浙江嘉兴）人，久居江宁（今
江苏南京）。善画山水、松石、人物、花
卉。山水师承龚贤而有所变化，善作大
幅画。35岁时为《芥子园画传》编绘山水
集。著有《画学浅说》《山飞泉立草堂
集》。传世作品有《山村秋水图》轴等。

王概　山村秋水图轴　清
绫本墨笔　108cm×50cm
济南市博物馆藏

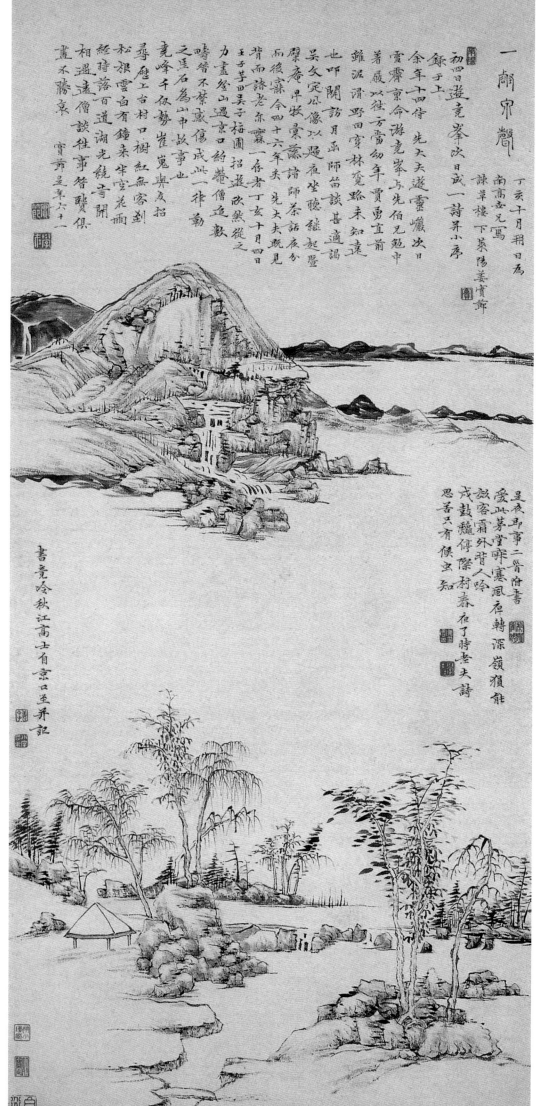

姜实节（公元1647—1709年），字学在，号鹤润。山东莱阳人，寄寓苏州。入清后隐居，以布衣终身。画山水师法倪瓒，峰峦简淡，林木萧疏，具清旷之致。传世作品有《一壑泉声图》轴等。

姜实节　一壑泉声图轴　清
纸本墨笔　99.3cm×46.4cm
上海博物馆藏

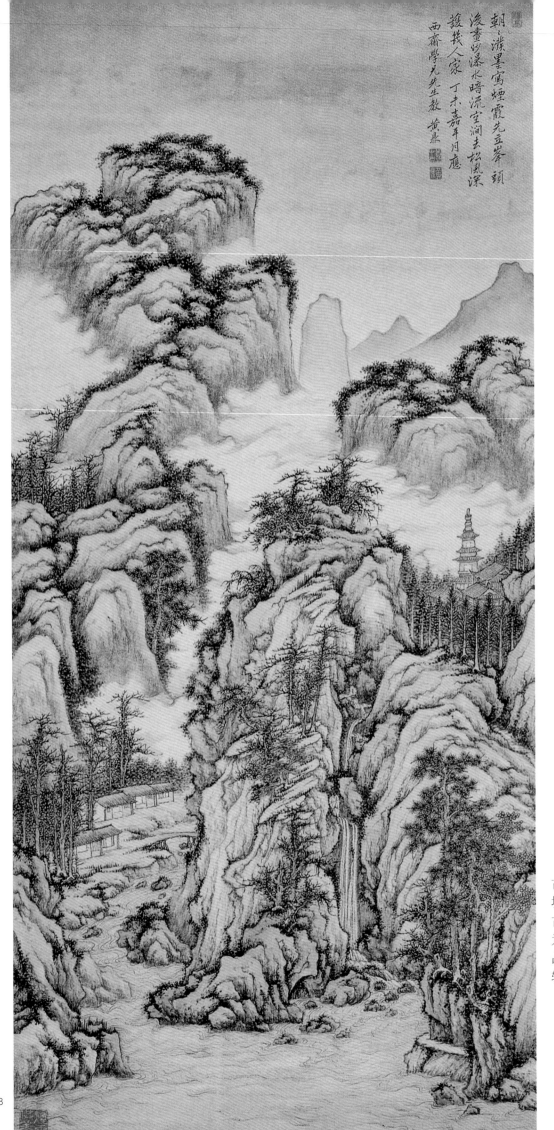

朝濮墨寫煙霞先豆峯頭
淺畫野瀑水暗流空涧去松亂濃
謾幾人家 丁未嘉平月應
西齋學兄先生教 黃鼎

黄鼎（公元1660—1730年），字尊
古，一字旷亭，号闲浦，又号独往客、净
垢老人。江苏常熟人。善画山水，先临摹
古人，于王蒙法尤善，后师王原祁，画风
为之一变，笔墨苍茫，意境不凡。传世作
品有《松风涧水图》轴、《秋日山居图》
轴、《渔父图》卷等。

黄鼎　松风涧水图轴　清
纸本设色　120.7cm×56.4cm
上海博物馆藏

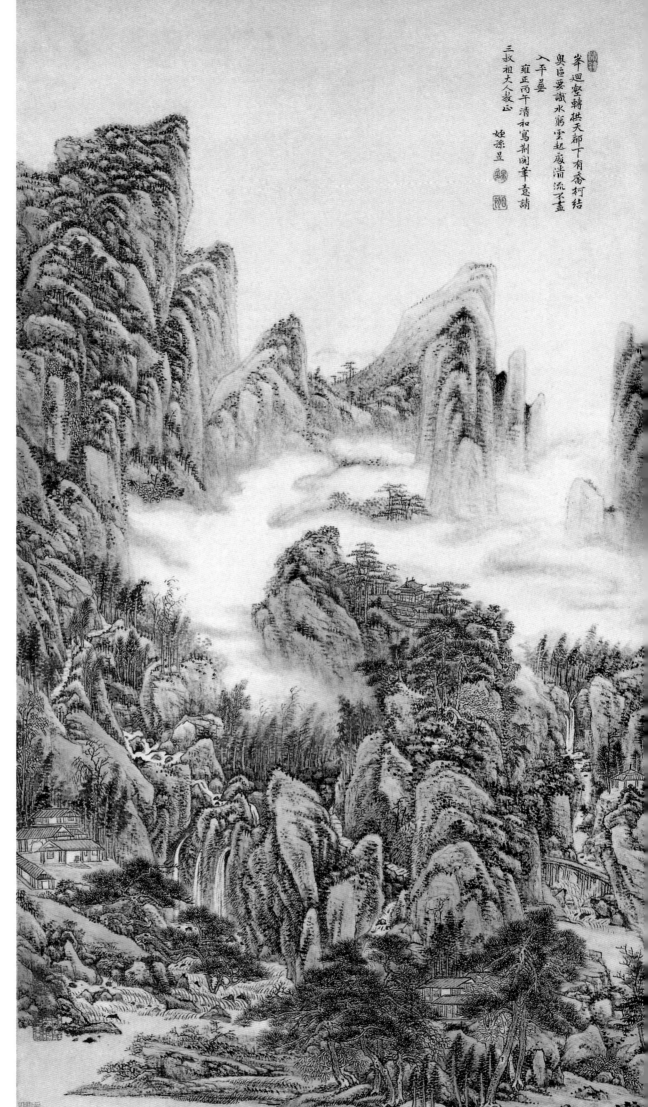

峯迴澗轉拱天都下有喬柯結
奥區要識水窮雲起處清流了盡
入平蕪
雍正丙午清和寫荆關筆意請
三叔祖大人教正
姪孫昱

王昱，生卒年未详，字日初，
号东庄，亦称东庄老人，又号云槎
山人。江苏太仓人。王原祁族弟。
喜作山水，师从王原祁，山水淡
而不薄，疏而有致。著有《东庄论
书》等。传世作品有《重林复嶂
图》轴、《仿关仝山水图》扇页、
《枫林秋色图》轴等。

王昱　重林复嶂图轴　清
纸本设色　91.3cm×51.8cm
上海博物馆藏

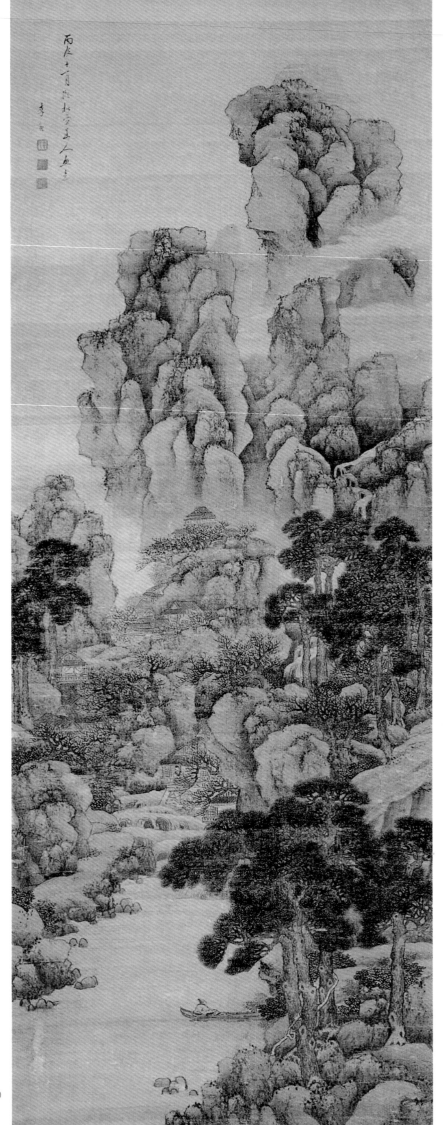

李寅，生卒年未详，约活动于清康熙年间，康熙四十四年尚在世。字白也，号东柯。江苏扬州人。善画山水、花卉及界画。尤以摹写宋人山水著名，所作千岩万壑，层出不穷，用笔工细，设色妍丽。为清前中期扬州山水楼阁画家中一位重要的人物。传世作品有《仿松雪道人山水图》轴等。

李寅　仿松雪道人山水图轴　清
绢本设色　154.2cm×58cm
天津市艺术博物馆藏

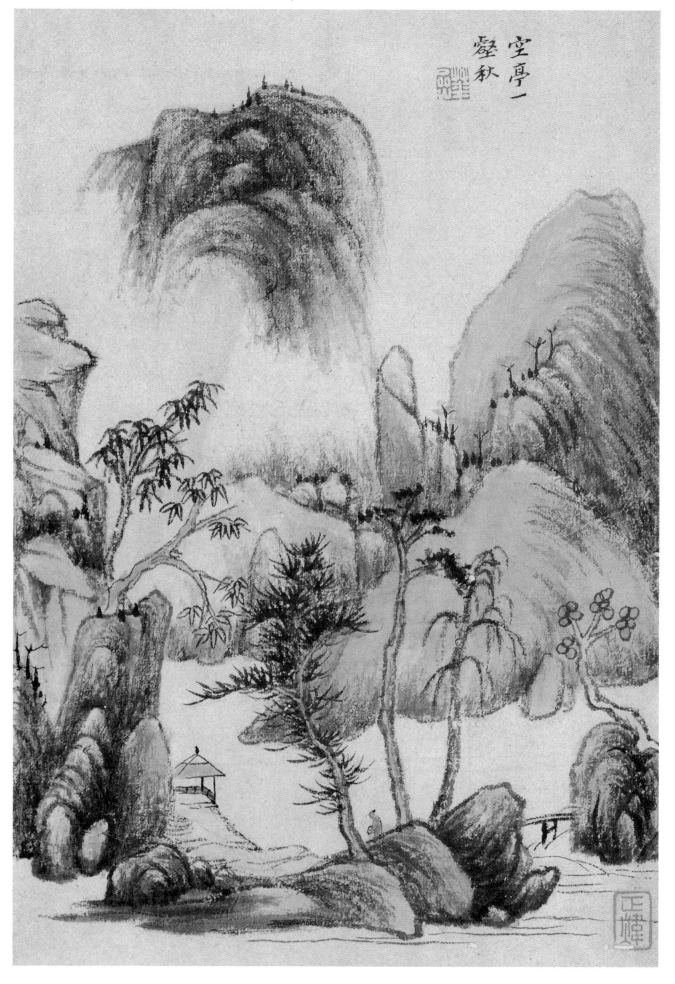

空亭一
壑秋

华嵒　山水图册（之八）　清　纸本设色　24cm×16.4cm　广东省博物馆藏

华嵒（公元1682—1756年），清代画家。字秋岳，号新罗山人、白沙道人、布衣生等。福建临汀（上杭）人。后流寓扬州以卖画为生。精工山水、人物和花鸟，尤以花鸟画水平最高。笔墨隽逸骀荡，构思奇巧，一扫泥古之习。为清中期扬州画派主要画家之一。传世作品有《白云松舍图》轴、《花鸟册》等。

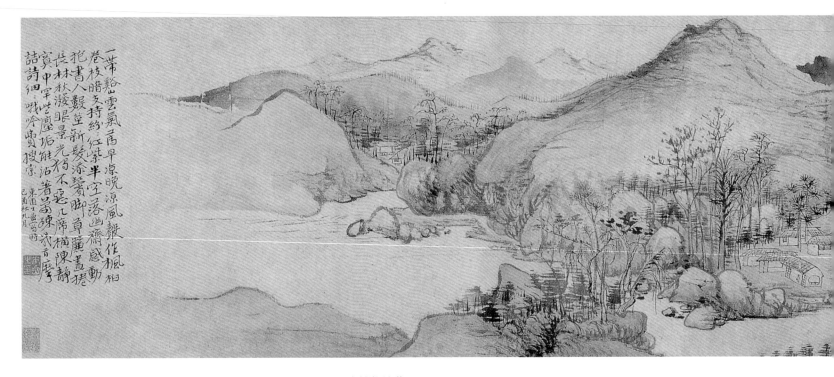

华嵒　秋山晚翠图卷　清　纸本设色　27.8cm×138.2cm　上海博物馆藏

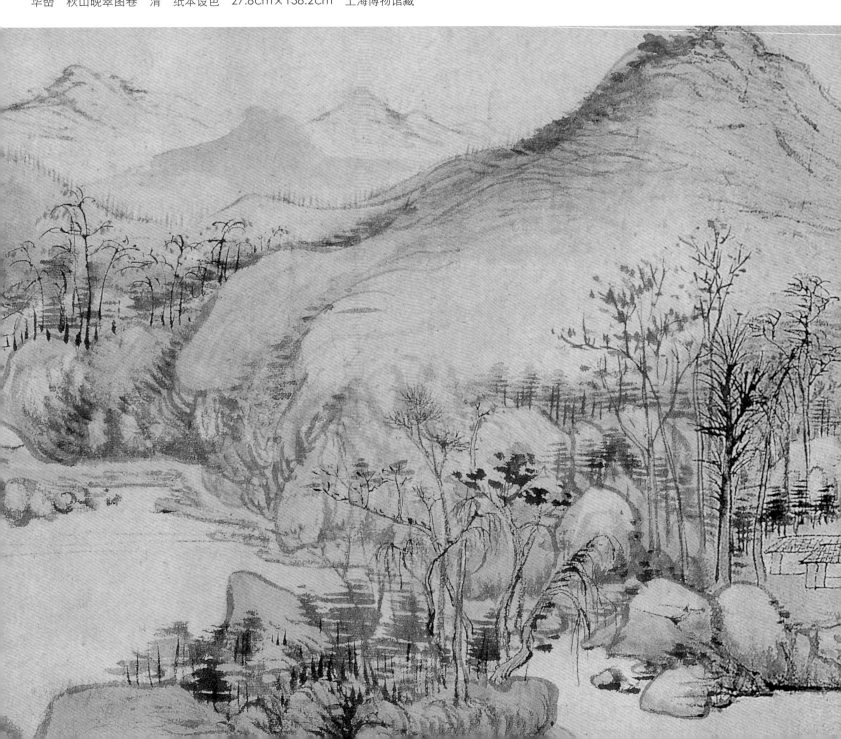

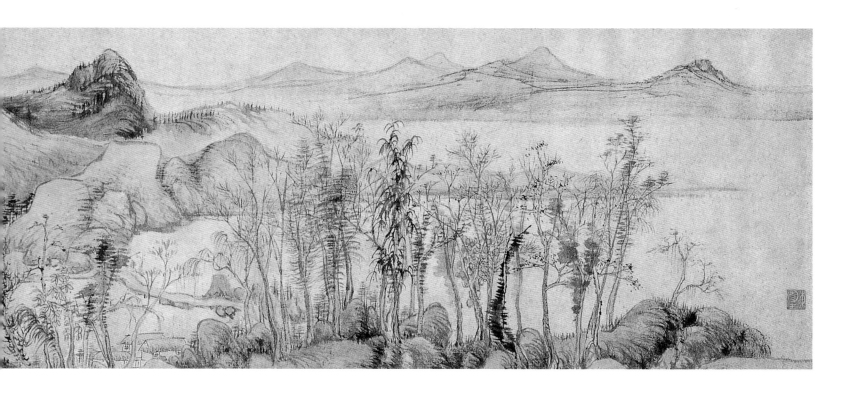

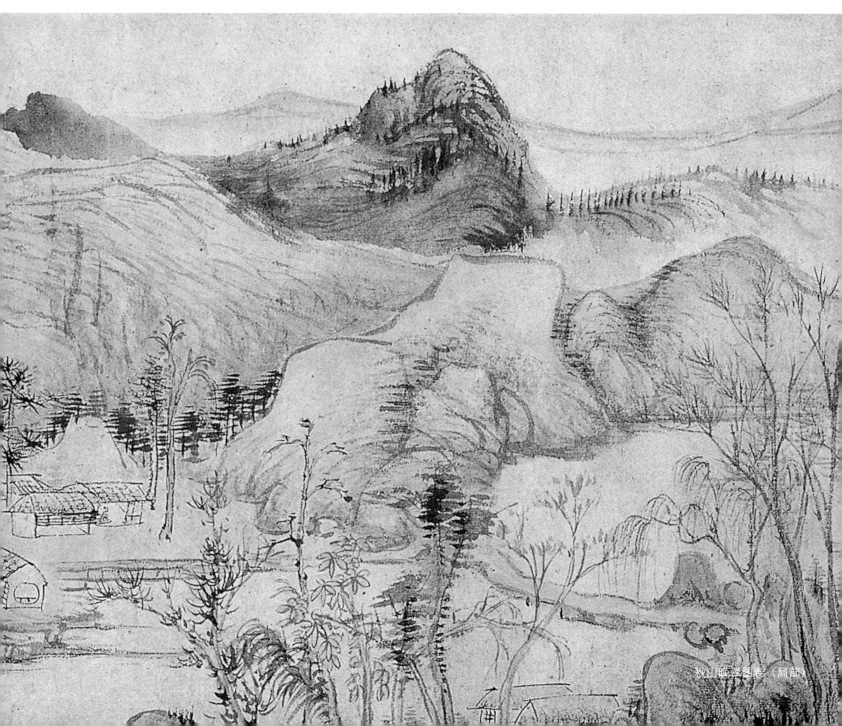

秋山晚翠图卷（局部）

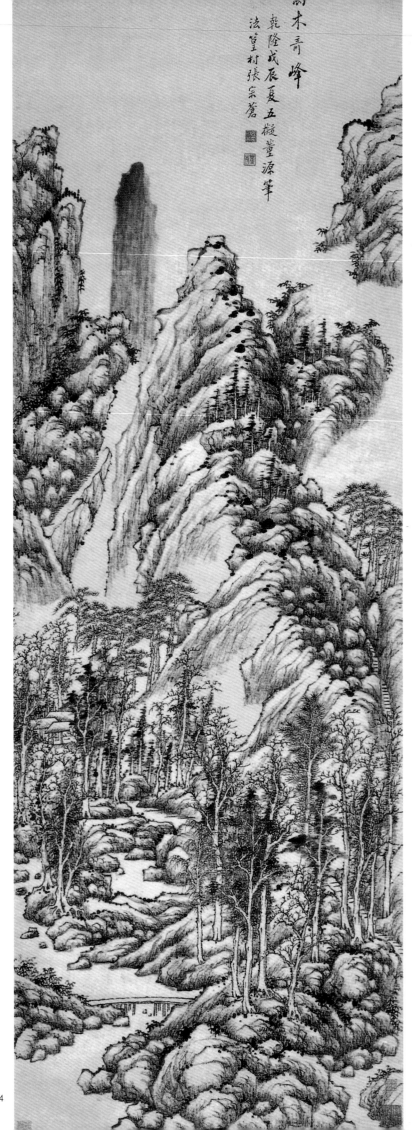

万木奇峰
乾隆戊辰夏五橅董源笔
法篁村张宗苍

　　张宗苍（公元1686—1756年），字默存，一字默岑，号篁村，晚称瘦竹。吴县（今江苏苏州）人。乾隆时期供奉内廷。善画，山水出黄鼎之门，用笔沉着，山石皴法多以干笔积累，林木间常用淡墨，尽去画院甜熟之习。传世作品有《山水图》册、《万木奇峰图》轴。

张宗苍　万木奇峰图轴　清
纸本墨笔　133.9cm×86.6cm
上海博物馆藏

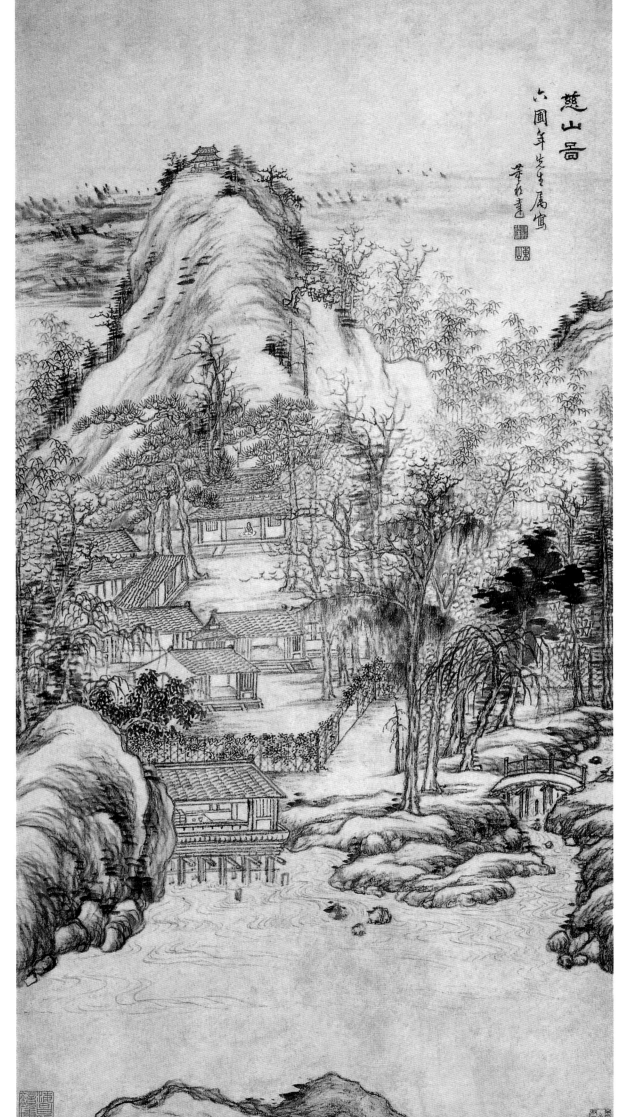

董邦达（公元1699—1769
年），字孚存，一字非闻，
号东山。浙江富阳人。雍正
十一年（1733）进士，乾隆二
年（1737）授编修，参与编修
《石渠宝笈》《秘殿珠林》
《西清古鉴》诸书。仕至礼部
尚书。谥文恪。好书画，篆隶
得古法，山水取法元人，善用
枯笔，饶有逸致。传世作品有
《慈山图》轴等。

董邦达　慈山图轴　清
纸本墨笔　76.8cm×40.5cm
上海博物馆藏

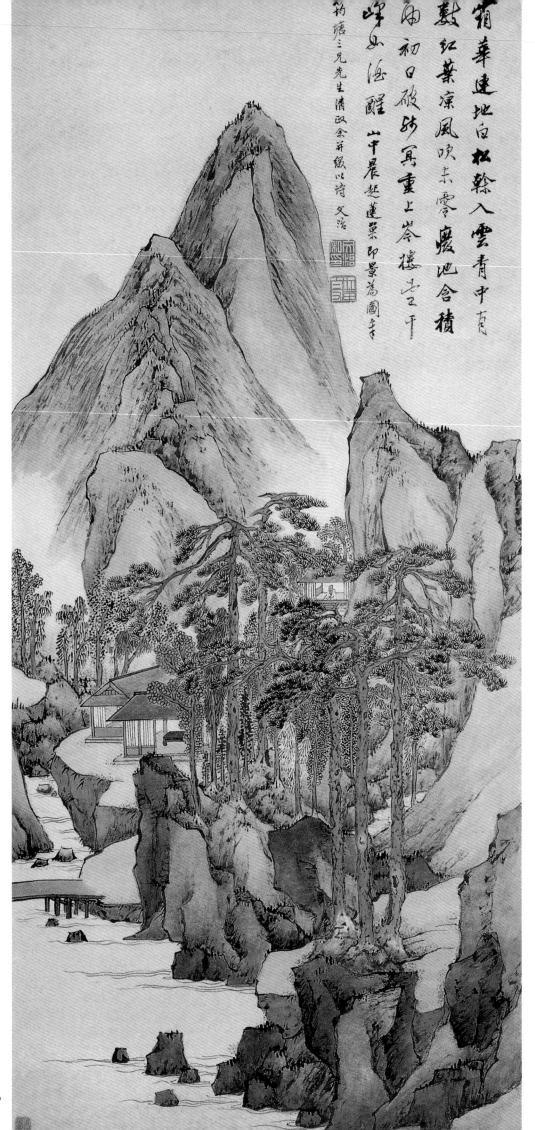

霜華連地白 松鞾入雲青 中有
數紅葉涼風喚未雲 廠地合積
雨初日破砂 冥重上峯樓坐平
峰五海醒 山中晨起蓮巢印景為圖
祐塘三兄先生清政余并級以詩 文治

潘恭寿（公元1741—1798年），
字慎夫，号莲巢。丹徒（今江苏镇
江）人。能诗善画。山水得董其昌、
米友仁墨韵，清腴妍冷。花卉取法恽
寿平，兼工写生。又能画佛像、仕
女、竹石。其画时得王文治题，人称
"潘画王题"，尤为世人所喜爱。传
世作品有《岑楼霜白图》轴等。

潘恭寿　岑楼霜白图轴　清
纸本设色　173.1cm×77.6cm
上海文物商店藏

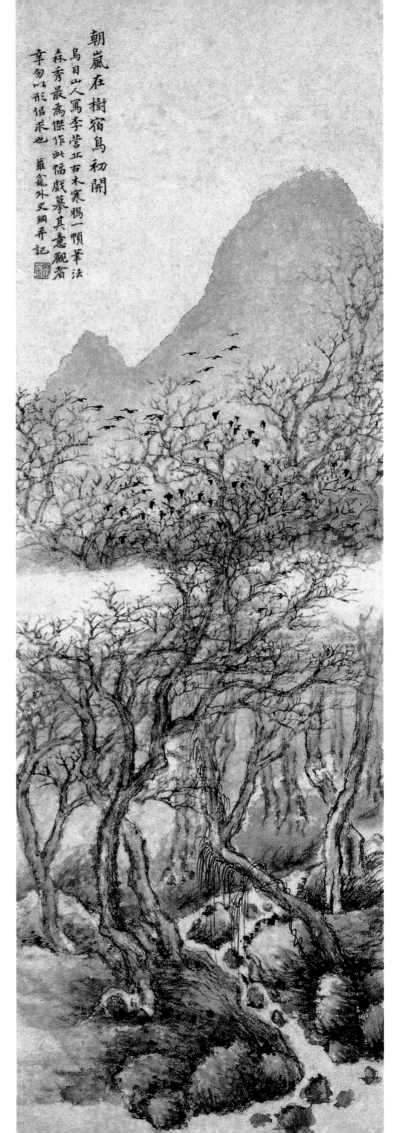

朝嵐在樹宿鳥初開

鳥目山人寫李營丘古木寒鴉一順筆法
森秀最為傑作此幅戲摹其意觀者
辛勿以形似求也　蘿龕外史綱弄記

奚冈（公元1746—1803年），字纯章，号
铁生，又号蒙道士、蒙泉外史、鹤渚生、散木
居士。钱塘（今浙江杭州）人。与方薰齐名，
二人都不应科举试，布衣终生，称"浙西两高
士"。又与黄易、吴履称"浙西三妙"。画多
潇洒自得。山水虽属"娄东"一派，但有明代
沈、文笔趣，又得力于李流芳。对于黄公望画
法，无不留意，是"四王"之后较为重要的画
家。他的《支筇待月图》《溪山放艇图》《古
木寒鸦图》《留春小舫图》《摹王翚古木寒鸦
图》等画作，严谨中见洒脱，略有创意。

奚冈　摹王翚古木寒鸦图轴　清
纸本墨笔　74cm×24.5cm
上海博物馆藏

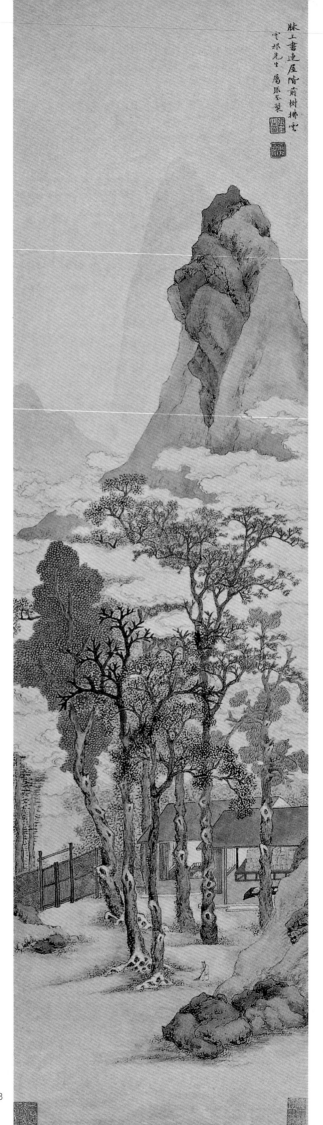

张崟（公元1761—1829年），字宝厓、宝岩，号夕庵、且翁、观白居士、城东蛰叟等，丹徒（今江苏镇江）人。工诗善画，山水、花卉、竹石、佛像皆佳，尤长于画松，有"张松"之誉。山水宗法沈周、文徵明，笔法苍深秀润，为"丹徒派"代表人物。传世作品有《秋山红树图》轴等。

张崟　秋山红树图轴　清
纸本设色　118.6cm×30.8cm
故宫博物院藏

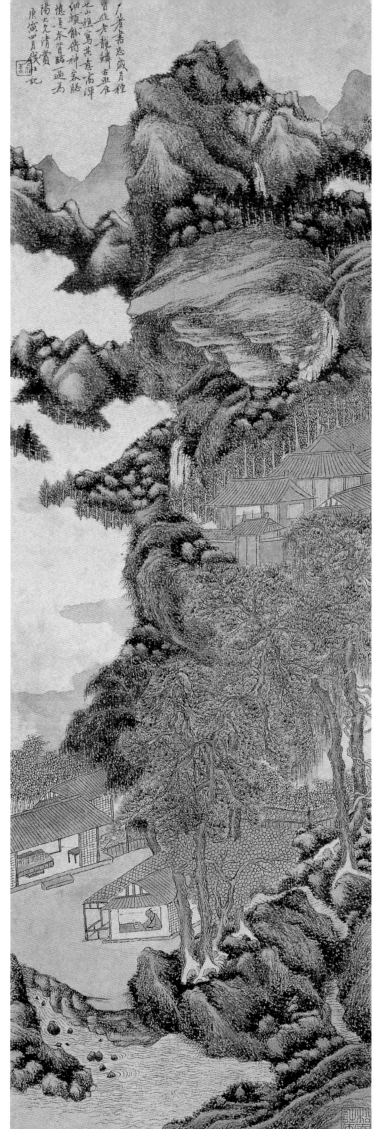

钱杜（公元1763—1844年），清代画家。初名榆，字叔美，号松壶小隐、松壶、壶公、卍居士。钱塘（今浙江杭州）人。好游历，善书，工诗。画山水法宋人和文徵明，幽秀细笔，亦善画花卉、人物。著有《松壶画忆》。传世作品有《桐霞馆图》卷、《鹤湖归棹图》轴等。

钱杜　著书图轴　清
纸本墨笔　85.7cm×27.3cm
上海博物馆藏

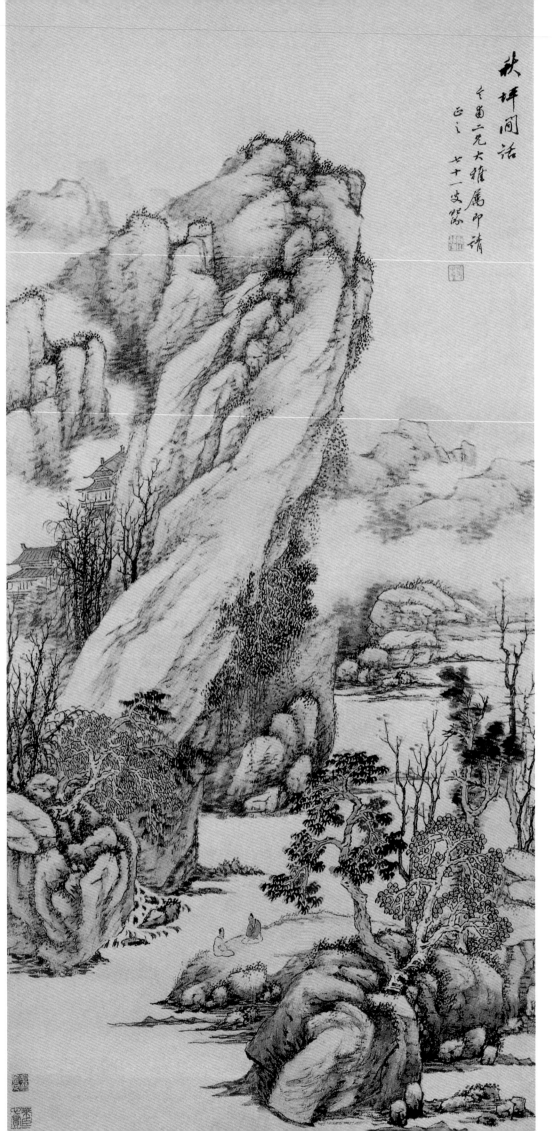

秋坪閒话
全蜀二兄大雅属即請
正之 七十一叟
[印]

汤贻汾（公元1778—1853年），字若仪，号雨生，晚号粥翁。武进人。曾历官江、浙、粤东，后擢温州镇副总兵，因病不赴，退居南京。生平足迹遍大江南北，曾去泰山、西湖、罗浮、桂林、衡山诸胜，都得饱游饫看。

汤贻汾多才艺，能诗善书，吹箫、弹琴、击剑皆精好。他的《罗浮十二景》册，虽学石涛的布置运笔，但又如他自己所说："此本又不似石公。"该册所画"蓬莱峰""双髻峰""凤凰谷"等十二景，九景用干笔皴擦，略施淡墨，是他画风开始转变的表现。居南京后，所画《松谷清音图》《江上钓艇图》《种松图》《秋坪闲话图》等，更见精妙。画法作淡皴干擦，有枯中见润的韵味，只是未脱尽前人窠臼，画面不免过于平实。

汤氏一家善画，妻董婉贞，字双湖，号蓉湖，画山水、梅花称佳。子绶名、懋名、禄名及女嘉名等，有善花卉的，也有长白描人物的。

汤贻汾　秋坪闲话图轴　清
纸本设色　97cm×46cm
故宫博物院藏

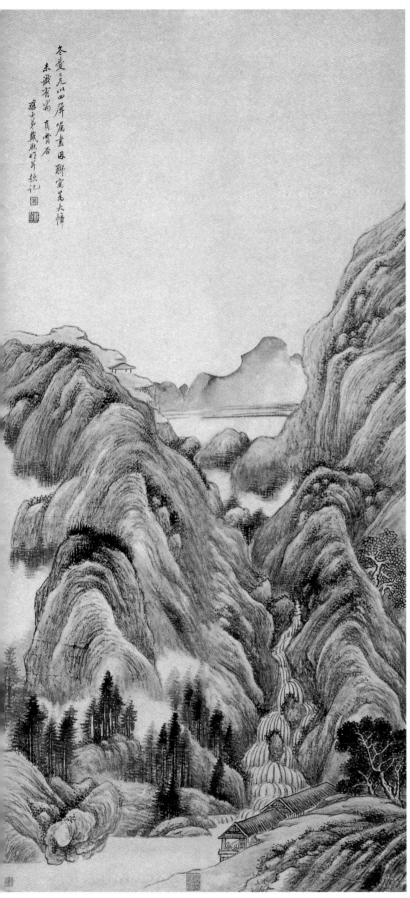
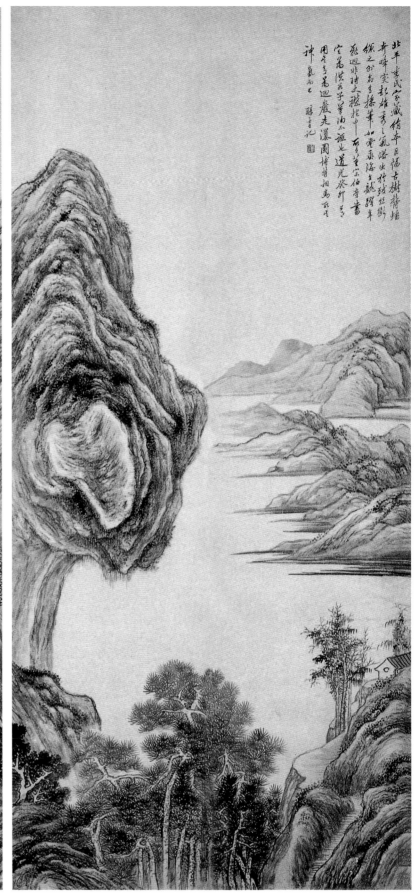

戴熙　回岩走瀑通景图屏　清　纸本水墨　每屏135cm×32cm　江苏省美术馆藏

　　戴熙（公元1801—1860年），字醇士，号榆庵、莼溪、松屏，自称井东居士、鹿床居士等。钱塘（浙江杭州）人。道光间进士，官至兵部侍郎。咸丰十年，当太平天国军攻克杭州时自尽。

　　戴熙画山水，极一时之重，虽学王翚，属"虞山"一派，但其笔墨技法更近"娄东"。早岁受奚冈影响，晚年犹临摹奚画，但也取法于明以前各家。据其所撰《习苦斋画絮》中所说："宋人重墨，元人重笔。画得元人，益雅益秀，然而气象微矣，吾思宋人。"

　　戴画平稳，多用擦笔，但不废皴法，以润湿墨渲染，属"四王"的传派。戴画流传极多，其晚年所画《山水长卷》，笔致比较淳朴。为张穆所画的《小栖云亭图》《秋林远岫图》，为何子贞所画的山水册及《芳草白云图》等，尤见功力。传世作品有《四梅阁图》卷、《回岩走瀑通景图》屏等。

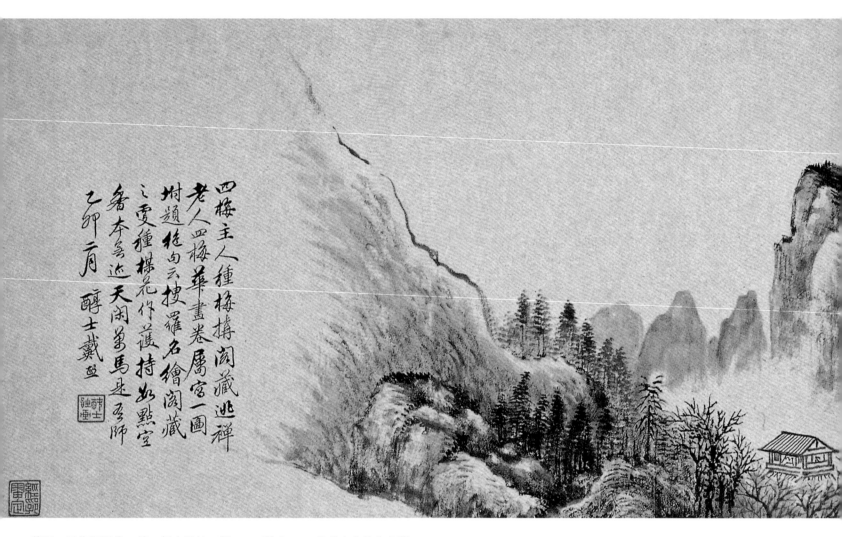

四梅主人種梅構閣藏逃禪
老人四梅華畫卷屬余一圖
坿題絶句云樓羅名繪閣藏
之雯種樣花作護持如點空
各本寄迹天閣萬馬是吾師
乙卯肩 醉士戴熙

戴熙　四梅阁图卷　清　纸本墨笔　23cm×79.2cm　苏州市文物商店藏

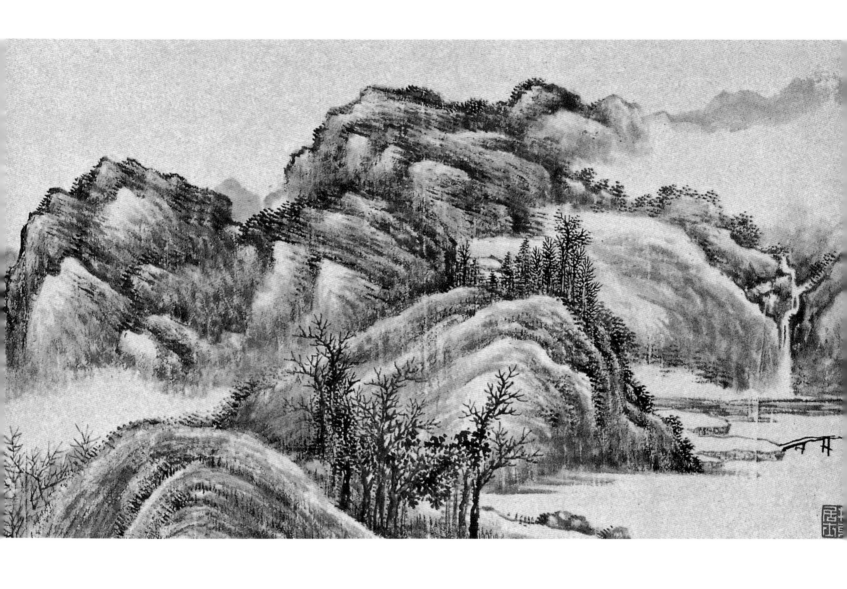

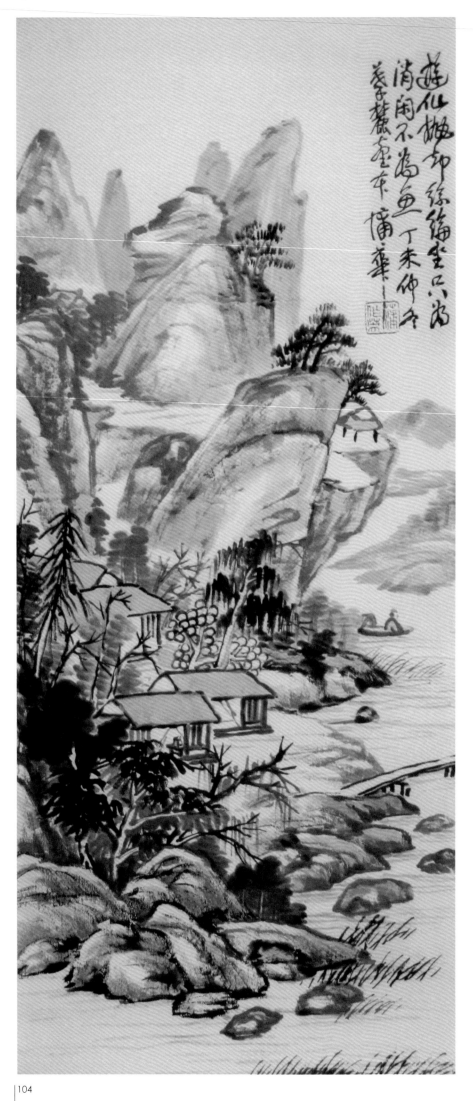

蒲华（公元1832—1911年），原名成，字作英，号胥山野史。浙江嘉兴人。中年曾居太平（今浙江温岭），一度寄寓寺庙中，生活清苦，里人与寺僧索画，有求必应。晚年侨居上海，鬻画自给。与吴昌硕交往，先后达40年，故昌硕的画有蒲华题字，蒲华的画也有昌硕题字。在艺术上，他们有着共同的见解。蒲华喜欢画竹，也画兰花、荷花、松树及枇杷等。笔意奔放，如天马行空。曾说："作画宜求精，不可求全。"又说："落笔之际，忘却天，忘却地，更要忘却自己，才能成为画中人。"蒲华平日不修仪容，但是对待艺术，态度认真。但也有不少草率之作。他画花卉，取法白阳、青藤；他画山水，自谓取法吴镇。蒲华喜画大幅，饱墨淋漓，自嘉、道以后，能以气势磅礴取胜者，吴昌硕之外，惟蒲华得之。传世作品有《墨竹图》轴、《山水图》轴等。

蒲华　山水图轴　清
材质、尺寸、藏地不详